會師直傳！
奇幻角色
設定基礎與
創作巧思

講師
天野英

三悦文化

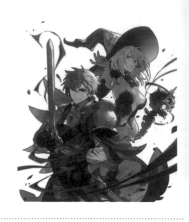

序言

感謝拿起這本書的每一位讀者。

提到角色設計，大致上可以分為兩種類型。
首先，就是基於自己創作意圖的設計。
追求個人喜愛的要素、基於自己的創作意圖，為了自己誕生的設計。

另一種，則是他人委託的設計。
「熱血的戰士」、「高潔的女騎士」、「妖豔的魔法師」……
只憑文字上的指示就進行作畫，並且透過繪製完成的成品
正確地傳達出文字資訊的描述。就像是傳話遊戲一樣。

在本書中，主要是想向大家介紹
「希望向他人傳達○○的話，該如何進行作畫呢」的相關繪圖技巧。
也就是說，這是一本偏向設計委託的繪畫教學書。

如果有拿起本書的朋友，
是希望能將自己的想法轉化為角色的話，
對於那些讓你覺得「這個地方可以用啊」的部分就請盡量學習盡量吸收吧！

至於基於接案委託考量的朋友，
若是本書能夠為你的設計帶來任何一點幫助的話，
我會感到相當榮幸。
能夠從中得到多少收穫，就請不要客氣，盡情地貪婪地學走吧！

不過有一個地方是讓我覺得相當重要的，
就是如果因為「自己的喜好」和「他人的喜好」不相符，
就因此否定自己的設計風格，那就太可惜了。

在進行繪製的時候，並不需要將你的想法及喜好，
硬是配合本書收錄的內容、改變你的設計的方向。
因為不管是誰，都擁有不需經過指示、與生俱來的「喜好」這種情感展現，
我認為這是協助每個人探索所謂的「繪圖風格」這種曖昧模糊事物的指南針。

彩色插畫繪製

作業環境

～範例使用軟體～
打稿～描線～著色　CLIP STUDIO PAINT EX
加工～微調整～完成　PhotoshopCC
結構確認用　HANDY（繪圖用建模工具）
～使用機材～
Intuos pro medium（繪圖板）
Logicool　G13 Advanced Gameboard（左手用快捷鍵盤）

STEP 01 製作草稿

草稿是一切的基本

不管是技巧多高超的插畫師，要立即完成構圖複雜的插畫其實是相當困難的事情。首先，我們必須要去思考構圖的基礎。就是要先製作「草稿」。

如果從草稿開始一直到細節部分都描繪得相當細緻的話，就很難確實顧及整體的平衡度，因此在初步階段請先大致地構圖，並同時思考特徵所在之處以及空間的平衡感吧。

這次本書封面所繪製的插圖是基於「奇幻風格般」、「帶有魔法那樣的效果」等委託要求所製作，這張圖就是由步驟1和步驟2兩個階段的草稿所構成。

經過討論之後，得到了「果然還是希望能加入一個女性角色」的結論。於是以步驟2的配置為基準，但是將龍的部分替換成女魔法師，最後大致上完成了步驟3的插畫構圖。

就像這樣，經過數個階段之後，大家平常所看到的插畫雛形就完成了。

步驟1

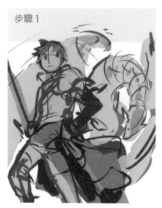

步驟2

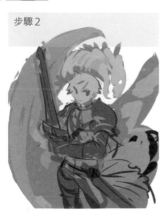

步驟3

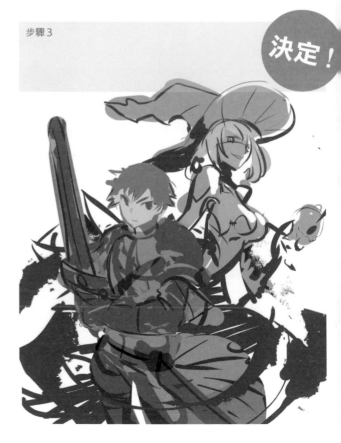

決定！

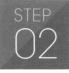

STEP 02 整理草稿

線稿的調整

現在要來整理剛剛所完成的草稿。因為在這之後要進行描線的工作，因此像是必要的線稿或細部表情的呈現就要在這個階段來調整。

因為一些更細微的部分可以在之後再進行修改，因此不必太過慎重地去畫那些小地方，可以大致畫一下即可。

●線稿筆刷的分類使用

在這裡我們會使用二值筆（線條無濃淡之分、完全黑色的筆刷）來幫草稿上線條。

這是為了能畫出清楚的線條、在後續清除雜線後讓描線的部分更清楚，以及避免在草稿階段就過於仔細地去畫出一些不必要的線條。

草稿、清除雜線、著色等階段，會分別使用好幾種不同特性的筆刷。

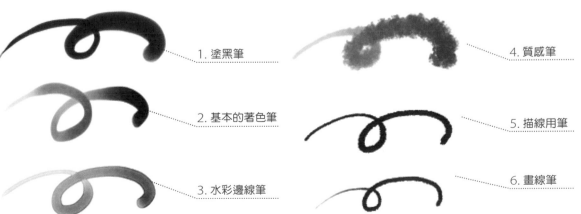

1. 塗黑筆

2. 基本的著色筆

3. 水彩邊線筆

4. 質感筆

5. 描線用筆

6. 畫線筆

STEP 03 進行畫線

畫筆的設定

本階段要在草稿圖層上製作描線圖層。每個人的風格喜好都有所不同，我個人是偏好使用質地稍微粗糙的鉛筆風筆刷。

在筆刷的設定畫面將大小的最小值設定比0還要大的話，即便運筆不刻意使力也能畫出一定粗細以上的線條。

如果長時間運筆會造成手部疼痛的朋友，在這裡就請嘗試找出符合自己繪畫舒適度的設定吧（藉由實際畫線來適度調整畫筆設定數值的大小）。

●一邊注意整體平衡、一邊描繪

如果只放大全圖的某一部分來畫的話，會比較難顧及整體圖像的平衡。這時請打開選單上的「視窗→畫布→新視窗」建立一個顯示整體狀況的新畫布，並擺在作業畫布的旁邊，就能在隨時確認整體平衡感的情況下確實地進行作畫。

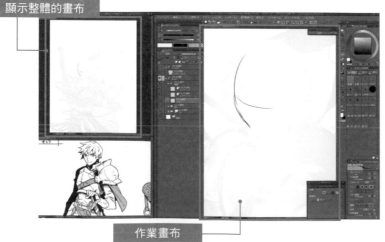

顯示整體的畫布

作業畫布

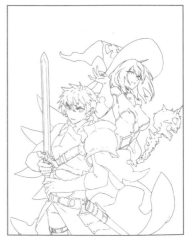

STEP 04 色塊劃分

塗上基底色

完成描線之後，就可以展開為每個部份進行色塊劃分、塗上基底顏色的作業。雖然是會持續一段時間的的單純工作，但如果在這裡確實做好的話，之後的繪圖過程就會更加順利喔。

大致分色
先將劍士和魔法師各用一種顏色區分開來。這時我們可以一眼看出圖畫整體的平衡配重。

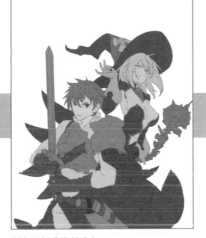

幫各個部分進行分色
為每個部分再塗上顏色區分。雖然是相當耗時的工程，但只要確實做好這個階段的工作，後續選用圖層蒙板進行上色作業的時候就不用擔心會連帶塗到其他的區域。

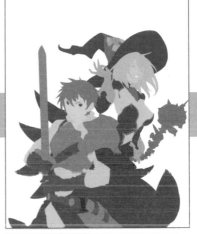

調淡線條來檢查
只保留上色部分，讓圖像呈現色塊剪影，可以從中評估配色的模式。此外，也可以藉此發現漏上色區域等問題。

●確認描線是否偏移

因為塗上顏色，可以更清楚地掌握人物的輪廓。如果發現了在繪製草稿階段時沒有注意到的偏移等問題，就能及時重新修正線條的位置。

修正頭髮翹起的部分！

STEP 05 著色

■ 依照剛剛劃分出的基底色塊來進行上色

分色結束後，就要開始正式的著色作業了。首先，在剛剛製作的基底圖層上製作另外兩種圖層。一個是整體顯白、以色彩增值進行設定的「陰影圖層」，以及另一個整體顯黑、以相加（發光）進行設定的「亮部圖層」。

接著，在吸管功能設定中選擇「從圖層獲取顏色」。這樣一來就能在不影響其他圖層顏色的情況下用吸管幫陰影上色。在色彩增值時是白、相加時則是黑等這類「不會相互染色」的情況，如果事先完成整體上色的話，就能用吸管功能做出細緻的漸層變化。

上色階段能夠大大派上用場的就是「自動選擇」搭配「Ctrl＋H」的組合。

例如有「只描繪肌膚的細節」、「希望不要干擾到其他的部分」等訴求時，就在先前完成的基底圖層的皮膚部分使用「自動選擇」。至於「Ctrl＋H」可以讓使用本功能時出現的閃爍點線消失，因此可以不必在意一閃一閃的線，能專心進行

上色。只要善用這種組合，就算不分開每一個圖層，也能不被其他部分干涉進行細部處理。

此外，如果變更基底圖層的顏色，就能簡單地做出不同顏色的人物角色。如果已經上色到一定的階段，突然萌生想改變配色的念頭，就能相當方便地去轉換顏色。

在基底圖層上面製作「陰影圖層」和「亮部圖層」的成果就如同上方的插畫。

■陰影圖層
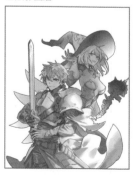

■亮部圖層
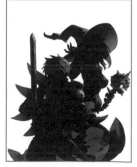

■基底圖層
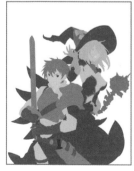

改變顏色也很簡單！

就像上方圖片那樣，疊合三種圖層、就能完成上色。

STEP 06 光源設定

▊ 改變光的角度就能讓印象大大不同

　　如果想讓畫面更具戲劇效果，光源的設定就是非常重要的步驟。

　　運用從角色的正面、背後、正上方、正下方等處的光源就是改變繪圖情境的一大要點。

　　本次的範例我們將光源配置在右上方的深處。位於前方的男戰士是處於逆光的狀態，因此大幅展開的布披風確實呈現出皺褶的陰影，而且也能傳遞出與來自正面的平常光源截然不同的戲劇效果。另外，為了重視每個小部分的視覺感，也會有某些不合理的安排之處。

　　例如用陰影隱藏被較強的光源照射的地方，或是在陰影處加入光照效果等描繪手法，就是能盡可能表現空間、傳達出強大魅力的戲劇性呈現。

　　關於這點，各位可以參考看看法國畫家喬治・德・拉・圖爾（Georges de La Tour）的作品。

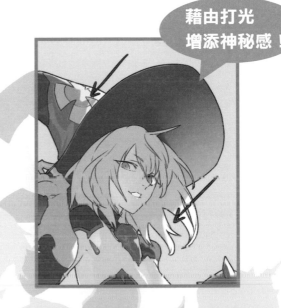

藉由打光增添神秘感！

藉由陰影提升戲劇張力

11

STEP 07 金屬的表現

如果想要呈現出金屬的逼真感

　　金屬根據陰影平衡度的差異會在質感上呈現很大的視覺差異。用平滑的線條去描繪陰影的話，就能表現出醒目且帶有光澤的金屬質感。如果運用粗糙效果的筆，就能刻劃出帶有細小傷痕、經年累月使用後的金屬質感。因為金屬的部分會受到光源相當大的影響，因此請注意受到光照的範圍。若是希望增添立體感，可以使用質感素材來收尾。這裡使用的是石壁的照片，但如果直接使用會顯得和圖畫不相稱，因此要運用Photoshop的濾鏡功能來轉換成插畫風格的質感再使用。

　　這裡我們選擇「水彩畫」濾鏡來提升對比效果。

將石壁的照片加工後的質感。

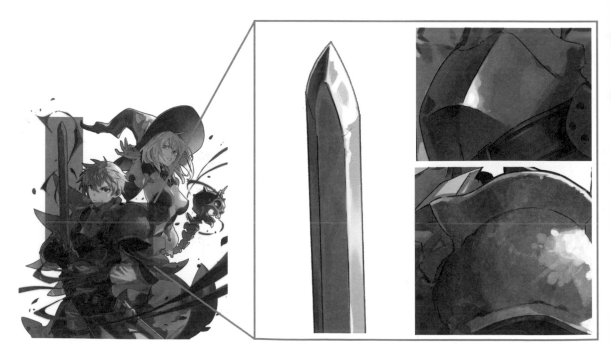

STEP 08 調整細節

用顏色強調重點

大致上色完畢後，就可以在描線圖層上製作「調整圖層」。將吸管設定為「現在的圖層之下」，就能在維持下方圖層構成的同時擷取顏色上色。

圖畫中想要特別引人注意的地方，可以選擇「配置相對色（位處基底色相反測的顏色）」或「配置彩度高的光源」等作法。

因為高彩度對比效果較強的部分會誘導人們的目光，所以請顧及周遭區域的平衡，在關鍵的部分嘗試使用這種技法吧。

這裡的重點就是要在不改變基底色印象的範圍內，像是幫料理提味那樣使用。

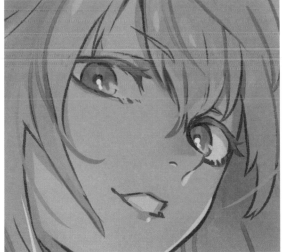

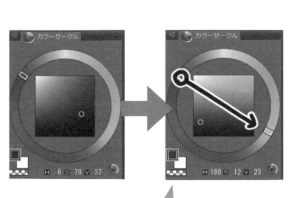

在想凸顯的地方使用相對色！

STEP 09 效果

插畫中「裝飾」的用途

完成人物之後，就可以來為作品添加效果。本階段要以解析畫面空間感的印象，去思考立體感和能量流動的呈現。

從本範例的構成部分來看，大致可分為「說明流動感的大部分」（主）、「增加氛圍的小部分」（副）、「展現氣勢的飛沫」（追加）等三個種類。

為了徹底呈現效果所帶來的印象，可以使用Photoshop的圖層效果為輪廓補上線條，或是藉由陰影加上暈染效果。

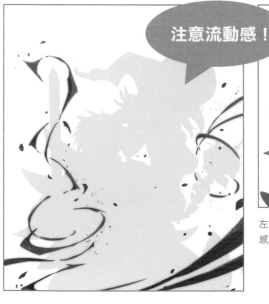

注意流動感！

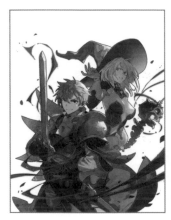

左圖為沒有加入效果、右圖為加入效果的插畫。可以很清楚地感受到「奇幻感」有所提升。

●幫服裝加上圖紋

若是想在某處加上奇幻風格的圖紋，就利用「對稱定規」機能畫出圖案，配置到魔法師的衣服上吧。

STEP 10 最後調整

進行全體色彩平衡度的調整

這裡我們要將主要使用的軟體從CLIP STUDIO PAINT EX變更成Photoshop。資料形式設定為PSD，盡可能整理好不具互換性的圖層（曲線調整圖層從CLIP STUDIO移轉到Photoshop時顏色會有顯著變化，務必注意）。

現在的階段會用到「質感」、「漸層」、「曲線調整」、「漸變映射」等四種功能。

「質感」可以讓畫面整體呈現有如描繪在紙張上那樣的濃淡變化（如果要自行製作也很簡單，只要將影印紙淡淡塗上一層墨即可）。

「漸層」可以做出讓延伸到畫面另一側的顏色越來越濃的效果。藉由明暗的強弱變化來調整畫面的感覺，也可以讓讀者更容易將注意力集中在角色面孔一帶。

「曲線調整」是可以調節整體對比效果的功能。除了RGB之外，還能各別調整紅·綠·藍的變化來變更色彩調配。這次的範例為了提升對比度，因此只強化紅·黃兩色的效果。

最後將「漸變映射」設定為濃度10%，統一整體的色調。

若是先將自己常用的顏色設定漸層效果，在色彩調節方面會更有效率，對於增添畫面豐富度也有幫助，是相當好用的一項工具。

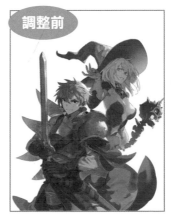

調整前

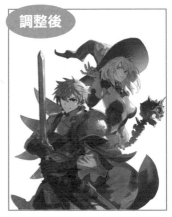

調整後

完成！

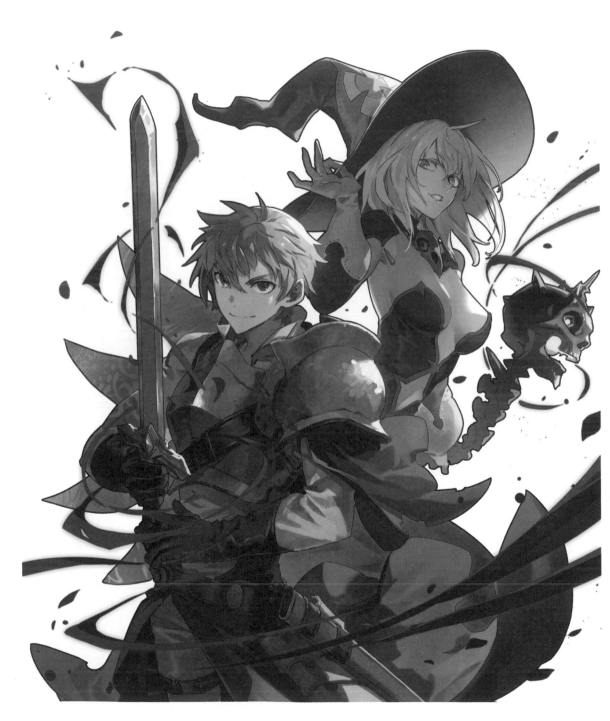

Part. 1

展現個性與魅力的設計

塑造角色的基本法則

在這個章節，我們首先一邊談及遊戲業界的相關知識、一邊進行塑造角色的基本構想和製作流程的介紹。這裡包含了前輩們所淬煉出的設計方法，可以讓讀者更能容易理解、也更能傳達製作者的想法。若是派得上用場的話，請盡量吸收吧！

01 角色製作的流程

●角色設計的構想

在構思設計的時候，初步就先**以簡單的畫風為人物加上服裝和髮型這樣的形式**來做規劃吧。不論畫風為何、人物是否為SD比例，只要充分加上能讓人感受到角色特性的醒目特徵就能立刻展露出人物的個性。

・大劍
・精靈的耳朵
・一身黑的服裝等特徵

・大大的辮子
・蓬鬆的長袍等特徵

●從剪影的角度來構思也不錯

將腦海中的**角色特徵以條列的方式**列出。整體具備的要素以及醒目的特色之處就會變得一目了然。

女性化⇔男性化
居家型⇔戶外型
開朗⇔陰沉
理性⇔直覺
……等等

●從站姿來構思看看吧

　　用簡單線條畫出的姿勢也能夠讓人聯想到**角色的性格**。在繪製設計草案的時候，也試著思考一下人物的動作模式，對於展現角色個性會有所幫助。

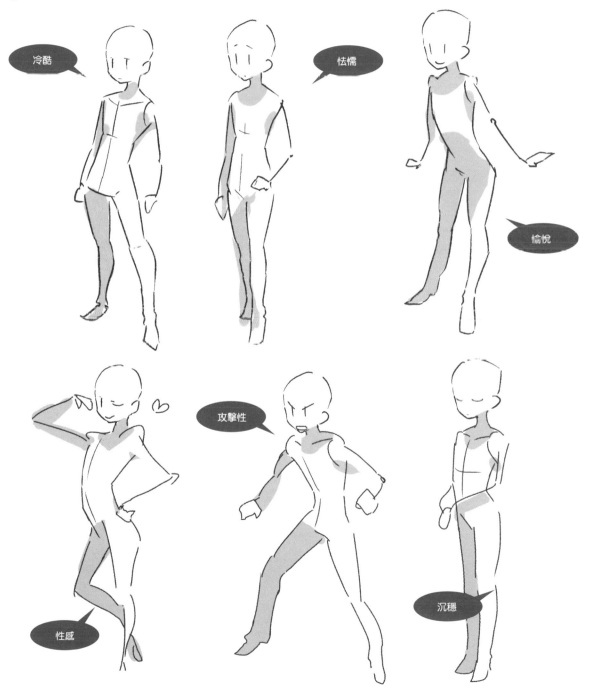

冷酷

怯懦

愉悅

性感

攻擊性

沉穩

●為了讓角色從任何角度看來都不會奇怪而畫的三面圖

　三面圖是為了**向自己以外的人說明角色**用的資料。被衣服遮住的部分或掩蓋在頭髮底下的部位等，**一般不會畫出的部分**也有全部加以說明的必要。除此之外，在整理自己腦中的情報時也可以派上用場。以自己的習慣來畫的話，正面和正面以外的身體平衡很容易會有所改變。在這種時候，拉出區分身體各部位的**輔助線**可以在畫的時候讓頭身比例保持一致。

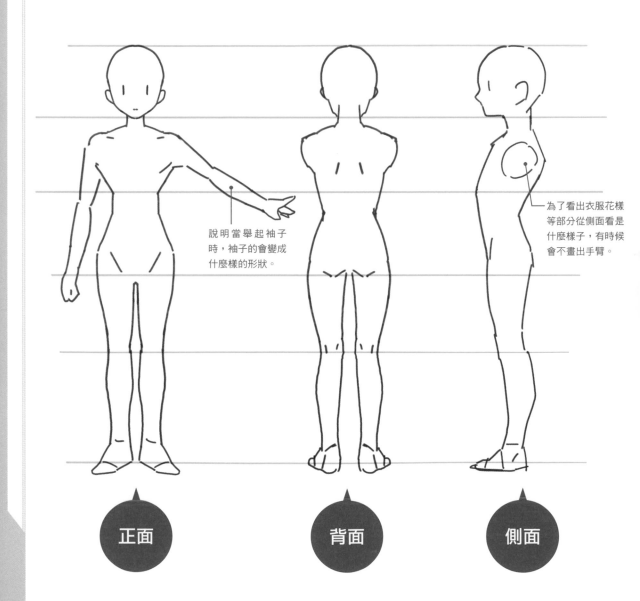

說明當舉起袖子時，袖子的會變成什麼樣的形狀。

為了看出衣服花樣等部分從側面看是什麼樣子，有時候會不畫出手臂。

正面

背面

側面

●背面的設計也很重要！

「把心力全都花在正面的設計上，關於背後的設計卻什麼都沒想……」很容易會出現這樣的煩惱。在遊戲裡，因為視角的關係，**實際上看到人物背面的時間遠多於臉**。

有許多遊戲的角色，在「一直看著背面也不會讓玩家覺得膩」這點的設計上下了很大的功夫，請務必試著把目光放到角色的背面上。

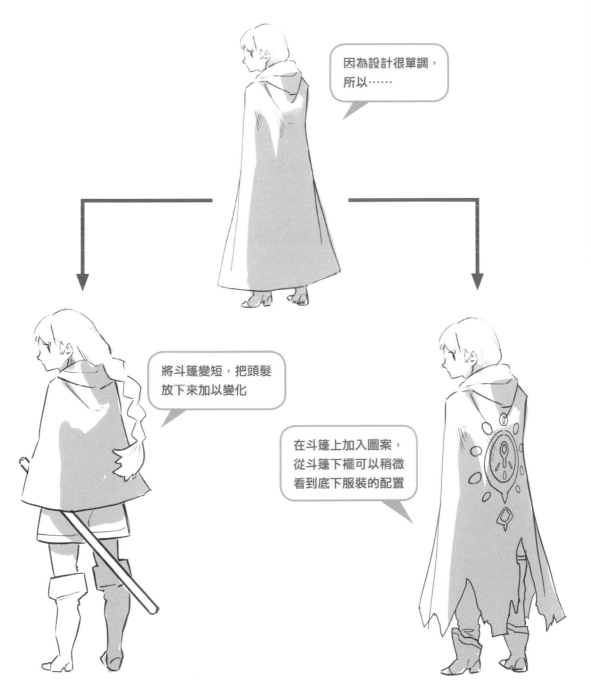

因為設計很單調，所以……

將斗篷變短，把頭髮放下來加以變化

在斗篷上加入圖案，從斗篷下襬可以稍微看到底下服裝的配置

●擴展設計吧

　　如這兩頁的圖片所示,藉由從單純的狀態開始**加上各種要素**,設計就會變得越來越豐富。箭頭的多寡就是代表「**設計發想的多寡**」。說不定這樣很接近玩紙娃娃時收集各種穿搭法的印象。怎麼樣的設計會帶給讀者怎樣的印象,大量看過各種作品,慢慢增加自己心中的種類吧。

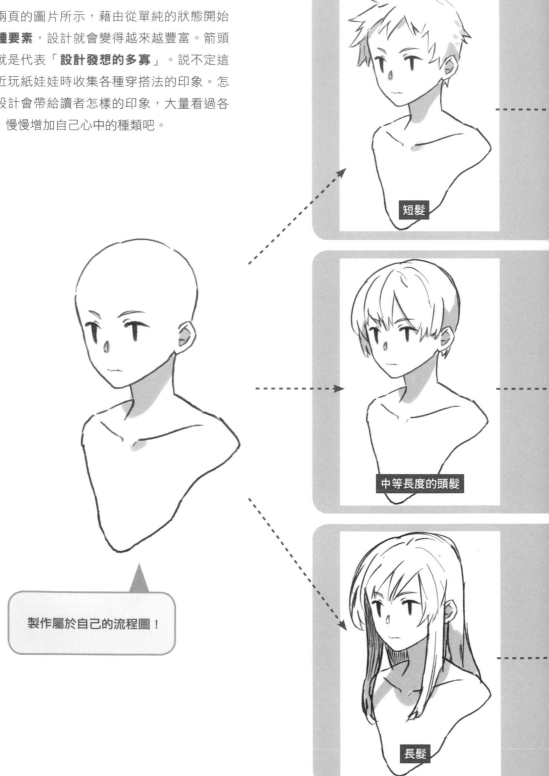

製作屬於自己的流程圖!

短髮

中等長度的頭髮

長髮

後梳油頭

狂野的二分區式（Two-Block）

給人有點陰沉的印象

感覺個性很認真的七三分

再加上其他選項配件

有個性的平瀏海

華麗的捲髮

將捲髮加以變化

●設計的配色

在決定角色配色的時候，如果有「想讓這部分更加顯眼」、「想以這個顏色為主軸」、「但是完成之後就不夠顯眼了……」這些狀況時，有可能是因為該**部分的顏色與周圍的明度過於協調**的關係。試著降低作品的彩度，在黑白的狀態下確認明暗的平衡吧。

●製造出明度上的差異吧

有想要讓它特別顯眼、或是有想作為主題的顏色時，將該部分**周圍的明度往反方向調整**，可以讓該部分更加突出。這是因為**相鄰的顏色明度差異越大，越能夠看出是不同的顏色**。此外，藉由將某些部分的輪廓描繪得更加清晰，也有可以傳達出「在那裡有些什麼」的訊息。

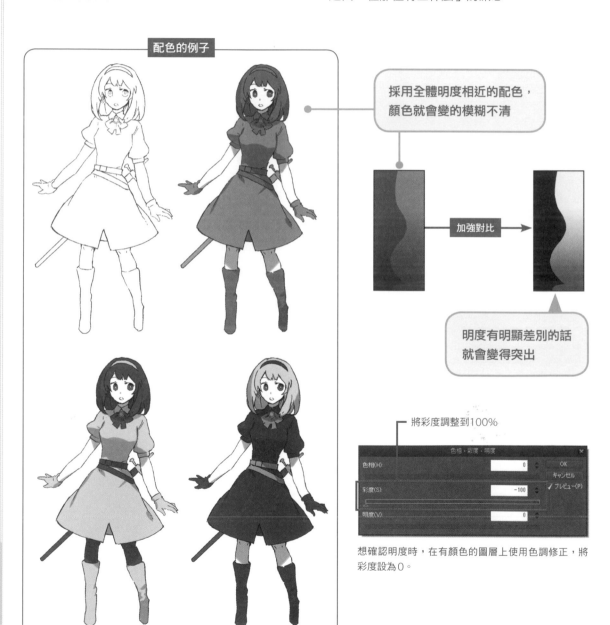

配色的例子

採用全體明度相近的配色，顏色就會變的模糊不清

加強對比

明度有明顯差別的話就會變得突出

將彩度調整到100%

色相‧彩度‧明度

色相(H)　　　0　　OK
　　　　　　　　　　キャンセル
彩度(S)　　　-100　　✓ プレビュー(P)
明度(V)　　　0

想確認明度時，在有顏色的圖層上使用色調修正，將彩度設為0。

●應用篇：裝飾的配色

在描繪服裝上細部的裝飾時，也會受到與底色間明度差異的影響。如果底色是明亮的顏色，**放上暗色花紋**會產生明確的對比，可以突顯花紋。想讓服裝看起來顯得華麗時，可以使用對比強的花紋以增加設計上的要素。

反過來說，「**對比不明顯的東西就不會顯眼**」，在設計上可以利用這一點。在「想稍微變得豪華一點，但是不想要太過改變整體給人的印象」時，藉用使用在**明度上與底色搭配起來很合諧的花紋**，可以在保持原來氣氛的基礎上更有設計感。

提升花紋對比的例子	降低花紋對比的例子

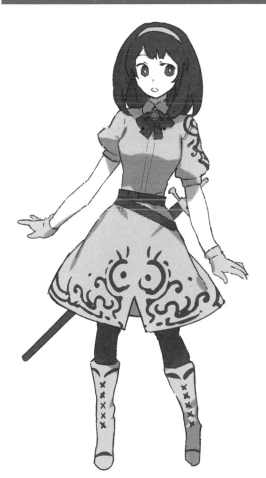 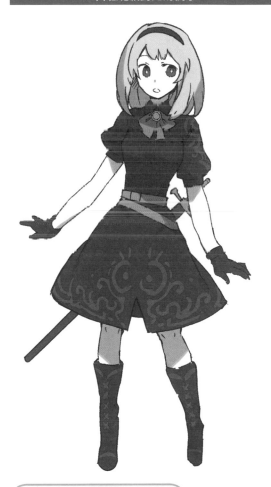

- ・對比強烈
- ・花紋顯眼
- ・給人豪華的印象

- ・對比不明顯
- ・花紋不太顯眼
- ・成熟穩重的感覺

◼ 遊戲角色的思考方式

●角色的變形

在塑造遊戲角色的時候，除了基本立繪之外，幾乎都還會有需要做成3D多邊形或Q版圖的時候。依照遊戲類型，有各種不同表現的手法，但是在有許多角色登場的狀況時，即使畫風變了，還是需要為角色加上**可以辨認出是這個人物的特徵**。

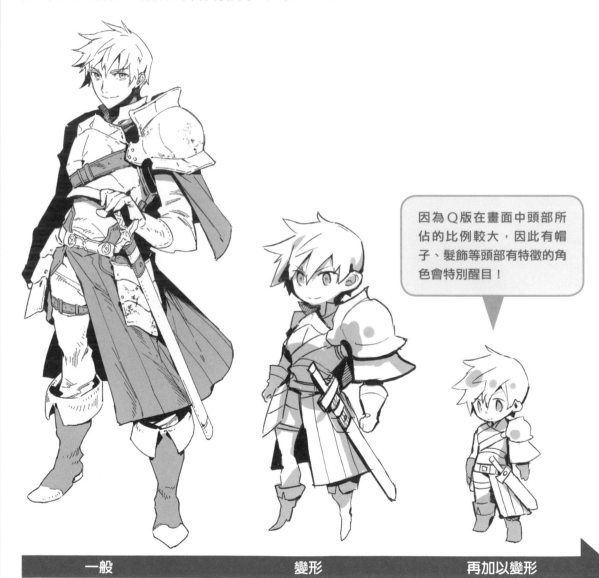

因為Q版在畫面中頭部所佔的比例較大，因此有帽子、髮飾等頭部有特徵的角色會特別醒目！

一般　　　　　　　　變形　　　　　　　　再加以變形

● 以構圖引出角色的魅力

●能吸引讀者的「賣點」呈現

　這是用與設計概念不同的觀點來思考的部分。大多數的人在觀賞作品時，會因為**發現有魅力的部分**而對該作品（角色）產生好感。

　反過來說，**將畫面配置成能讓讀者容易發現魅力的話**，就能夠傳達出作品（角色）的優點。

　圖①是**人物手中所持的劍擋住身體的構圖**。雖然也有這樣的構圖，但是在身體軀幹上會有服飾的細節或胸部、腹部等肉體上這些有魅力的部分，如果讓劍把這些部分都擋住，以這樣一張圖來說明角色的話，有點太可惜了。像圖②那樣，只要將劍稍微傾斜，前述的**兩個部分都能夠看得很清楚**。

　在商業上的狀況，因為有必要讓消費者清楚的看到這個「賣點」，在這種部分進行修正是很稀鬆平常的事。由於自己所認為的「賣點」和他人所認為的「賣點」會有所差異，所以是個能夠好好思考「怎麼樣的要素所要訴求的是怎麼樣的客層」、可以展現自我的「賣點」的機會。

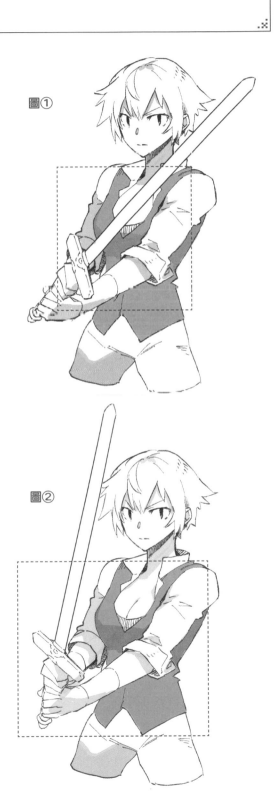

圖①

圖②

從企畫書中開始思考角色

●企畫書的內容

以下的清單是實務上在發送訂作角色時的企畫書範本。有比這個更加簡潔的，也有光是說明就用了上千字篇幅的。看了這些內容，要是接受了設計角色的委託，你的腦中會浮現出怎樣的設計呢？

角色設定　其1

名稱：『久經沙場的戰士』

性別：男

年齡：25 歲以下

人物的強弱程度：資深等級

特徵：臉上有傷疤的青年。會露出淺笑的帥哥。身穿黑色鎧甲，手持巨劍。其實有很照顧人的一面。

角色設定　其2

名稱：『見習魔女』

性別：女

年齡：國中生左右

人物的強弱程度：現在還很弱

特徵：優點是充滿元氣的少女。手持巨大的法杖，使用火燄魔法。帶著一隻小妖精。在之後會覺醒變強，但是現在還很弱。

●想像指示以外的畫面

　你最先想到的，是怎麼樣的角色呢？

　要突出角色的個性，繪者首先要**了解該人物的個性**。關於企畫書所寫的部分以外的特徵，你會想到怎樣的畫面呢？意識到「**指示書沒有提到**」的部分，試著盡可能的將之**化為文字**吧。

　「久經沙場的戰士」有可能是一身肌肉的壯漢，也可能身材纖細；頭髮有可能是長的，也可能是短的。「見習魔女」的頭髮有可能是金色，也有可能是紅色；所穿的服裝有可能是古典高雅的魔女風，也可能是都會的學生風。

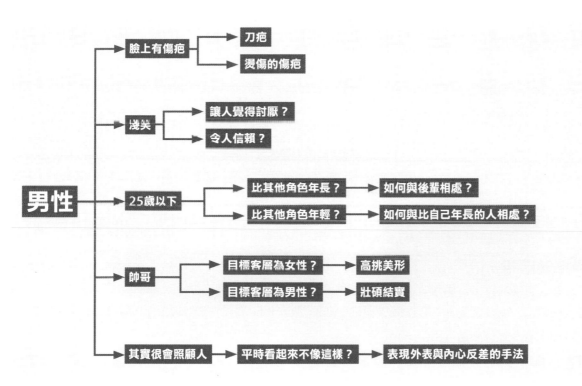

在開始作畫之前，先將自己腦中的點子化為文字加以整理，可以加深設計的深度。

●放心大膽的為角色添加血肉！

　「這樣的改編應該還是不行的吧……」這種事**就等到得到修正指示之後再煩惱**，關於其他沒有指定的部分，就**盡可能的擴展想像的幅度**吧。

　讓那個角色以你所能想到的最有魅力的樣子完成，是最能展現個性的方式。

●設計案

　　如果是自己一個人要完成的圖，草稿就不需要想太多，以最簡單、自己最舒服的方式完成即可，但是如果是**要用來向他人說明的設計草圖，**就必須畫得能將內容清楚傳達給**對方**了解。

　　接下來，就讓我們試著畫畫看能**清楚表達出**「這個角色是為了什麼目的而設計的」、「想把哪一點當成這個角色的賣點」的草圖吧。

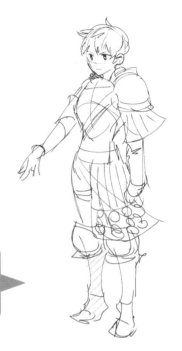

> 如果是要給他人看的話，有時需要再進一步畫得更細緻、清楚一點。

●描繪體格

　　如果角色需要換衣服的話，會先畫好做為基礎的身體草圖，再以讓他穿上衣服的形式畫出**差分（只畫出有所變更的部分的技法）**。藉由這種方式，就不會破壞人物頭身的平衡，可以順著身體的曲線畫出衣服。

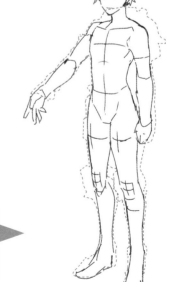

> 依照角色不同，人物身材有時纖細、有時壯碩……
> 體型不同，即使是相同的衣服，穿起來的感覺也會有所變化。

●正面、背面的立繪

　　遊戲裡的角色，玩家看到角色背面的時間有時會多於正面，像這樣**背面的設計**也很重要的時候，在設計時要一併考慮。要注意正面與背面的裝飾或花紋**不要產生矛盾**。

　　在畫角色背面的圖時，為了更容易看清楚服裝，在正面圖已經畫過的要素（武器或小東西等等）有時候會加以省略。

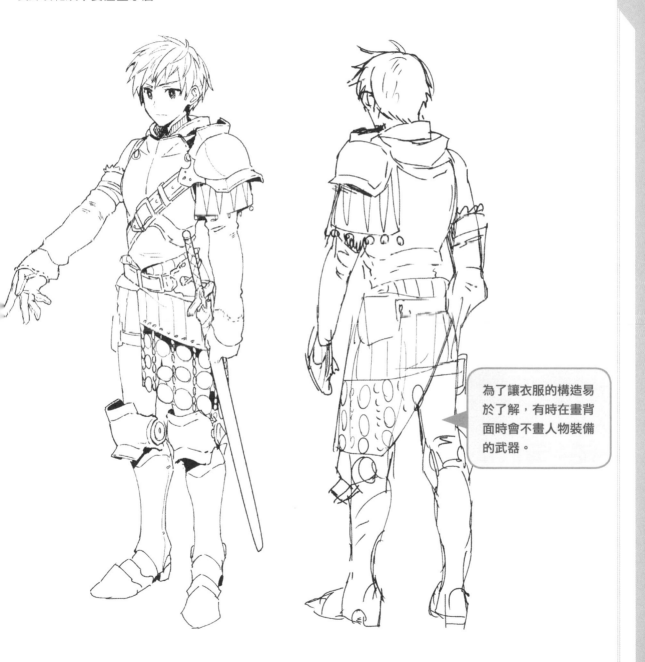

為了讓衣服的構造易於了解，有時在畫背面時會不畫人物裝備的武器。

●設計樣本的繪製方法

在繪製許多不同的樣本時，建議先準備好作為基礎的人物身體，之後再分別在別的圖層上繪製樣本。這樣可以**節省時間**，在作業上也會變得比較輕鬆。

基本圖層

先畫出除了頭髮、姿勢等還在傷腦筋的部位以外的部分吧。以右圖為例，髮型與右腕的擺放方式將會在別的圖層進行。

設計用圖層

開啟基本圖層以外的新圖層，把各種不同的頭髮、姿勢加以補上吧。

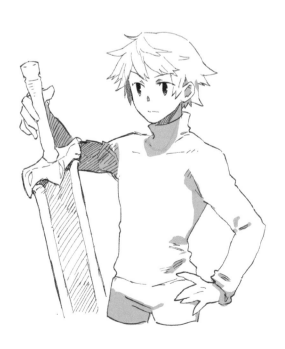

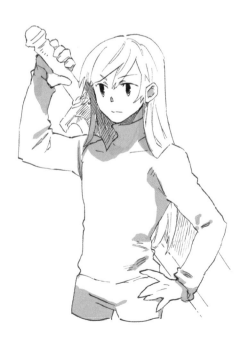

●髮型的樣本

如果角色在自己的腦海中只有一個模糊的印象、難以確定樣子的時候，與其一邊煩惱一邊畫，不如把**各種版本**都畫出來之後，將**檔案一字排開**，加以比較，有時候這樣做會比較容易確定方向性。

即使不是自己特意想出來的髮型（點子），只要把它畫下來，就可以用在別的地方上，這也是這麼做的好處之一。

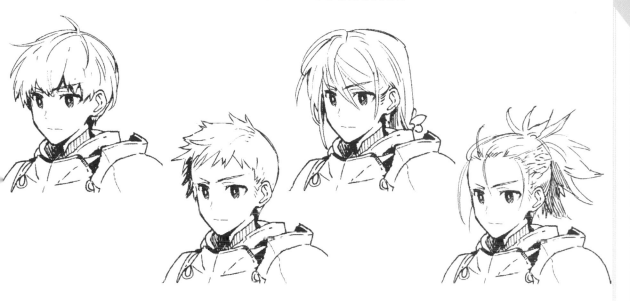

●武器的細節

在將人物情報作為遊戲資料總結時，最後會需要進行武器的設計。為了能從客觀的角度簡單明白武器的**構造**，會需要繪製**沒有加上其他多餘部分狀態**的簡單說明圖。

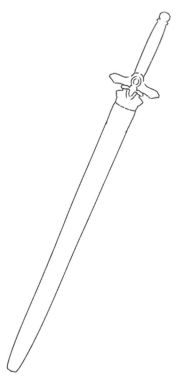

ONE POINT

有機關的武器

有時候會需要畫到像合體機器人一樣、形狀會變化的武器。在這種時候當然會把所有形狀都畫出來，但是有時也會接到「武器變形的話，檔案容量就會增加，請以簡單的形狀展現出魅力」這樣特殊理由的要求。

● 草稿～上墨線的流程

①大致的草稿

首先從相當簡易、雜亂的速寫開始。在這個階段需要決定

・**角色的體型、姿勢**

・**大略的服裝**

・**輪廓大略的印象**

這3點。關於輪廓，因為在這個步驟要做的是像「這個部分要凸出來喔」、「這裡要能展現身體的曲線喔」等，畫出**腦中所想的樣子**，相當於為了不要在畫草稿時忘記這些而做的**草稿筆記**。

②草稿

比上一個階段畫得更為仔細一點。在這個階段幾乎已經決定了**裝備的設計**和**角色的特徵**。

為了在之後上墨線時不會突然有極大的變更，**在這個階段就先好好的確定構圖吧**。

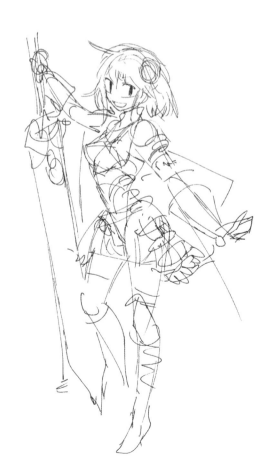

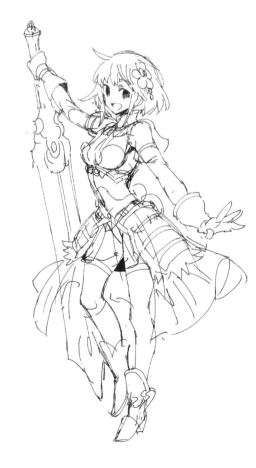

③上墨線

　將草稿用清楚的線條加以描畫的階段。有時也會在這個階段加上在**草稿時沒有想到的要素**。在上好墨線之後，有時也會發生看起來和想像中的感覺不一樣的狀況。這時候如果直接在已經上好墨線的線畫上進行調整，就會變成**畫面失去平衡的原因**，因此，有時候會需要回到草稿的階段，把該部分重新畫過之後再上墨線，最後才算完成。

　在草稿時還是素面的大腿襪，為了**提升豪華感**，所以加上了花紋。因為這部分只是附加的要素，所以沒有加上影子或暗色，以簡單的線畫勾勒即可。

加上花紋，
提升豪華感。

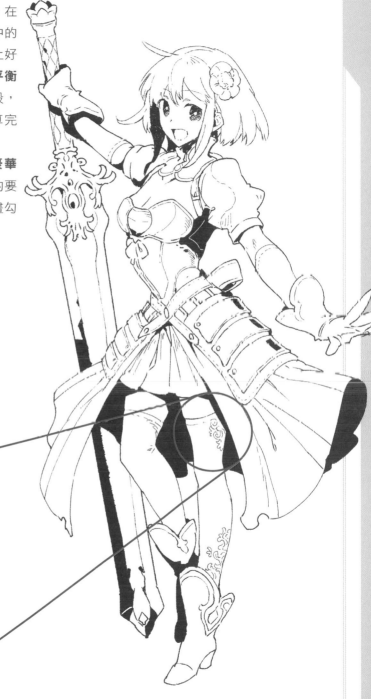

④上色或加上灰階

如果是彩色作品的話，接下來就是上色的作業。若是黑白作品，只要加上灰階就算完成。

在例圖上的灰階，會加在脖子或大腿等部位的影子以及裝備中亮度低的地方上。**裝備亮度的平衡對彩稿來說也是很重要的一點**，因此，在設計的階段就會決定「這個地方要黑一點」等配置。

●捨棄的設計稿

下圖是雖然已經進展到上墨線的階段但是被捨棄，還沒回到草圖進行調整前的女性劍士設計稿。

雖然為了服裝要畫成像體操韻律服那樣露出度較高的設計或是連身裙裝而煩惱，但是在光看下圖的設計時，**看起來像是身輕如燕的格鬥家**，我認為必須要有所區別，以及作為這個職業的臉面，設計還是偏向正統派比較好，所以捨棄了這張稿子。

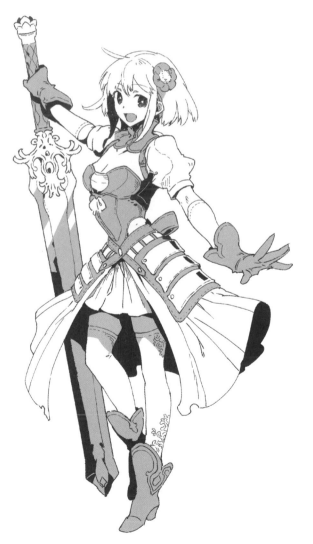

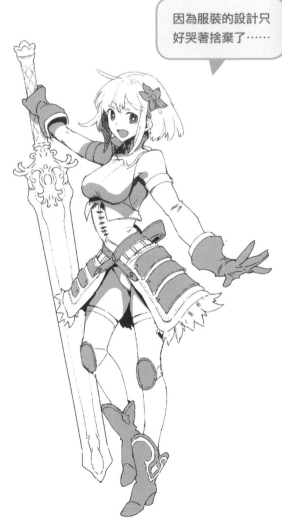

因為服裝的設計只好哭著捨棄了……

ONE POINT

棄稿也是很重要的資源

覺得可以做出更好的設計時，下定決心推翻一切全部重來也是一種方法。但是我強烈建議，不要刪除那些覺得不會再用到的設計，而是將它們加以存檔。因為即使是在當下看起來說不定有些陳腐的設計，在事後回頭來看，有時也會覺得這樣設計還不壞而產生再利用的機會。

雖然對檔案做了各種調整卻還是得不到滿意的結果，回頭一看才發覺一開始的設計才是最好的……像這種繞遠路的事也時常發生。

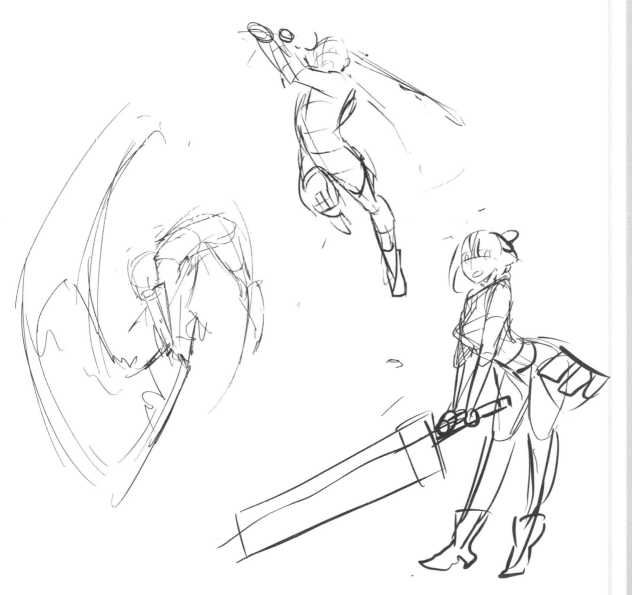

●從奇幻作品的裝飾設計意識到的事

常在某個程度上確定了角色的方向性後，接著就開始考慮服裝或人物身上的裝飾物吧。

特別是在奇幻作品裡，因為種族繁多，**為了讓讀者了解世界觀或角色所做的個性化設計**會變成重點。該種族特有的民族服飾或紋樣，該部族相傳的首飾等，在進行更加深度的角色設定時，這些都會很有幫助。

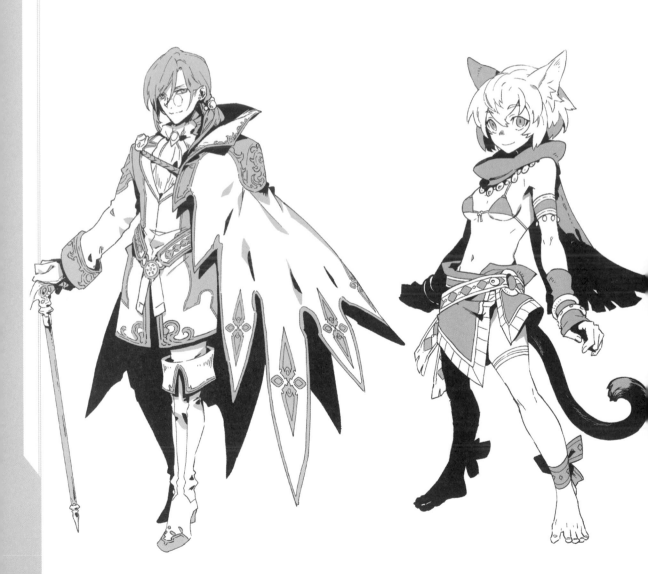

●某些部分的誇張表現

在進行奇幻作品的設計時，要有意識的將**想要引人注目的部分畫得比實際的印象更大**。如此一來，該部份就需要畫得更仔細→因為能夠看到細

部，所以容易讓讀者留下印象。此外，藉由畫出**會對人物輪廓產生影響的部分**，也能更加突顯該角色的個性。

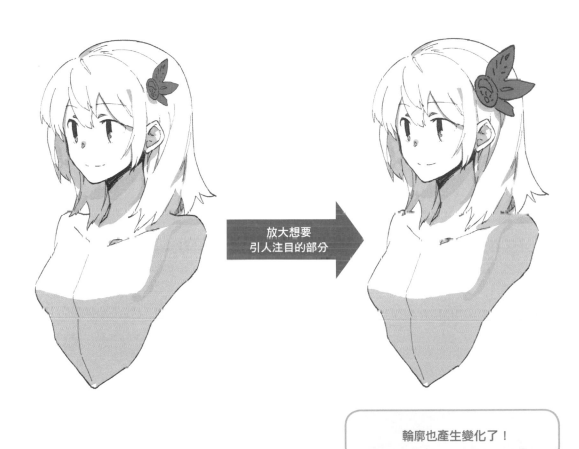

放大想要
引人注目的部分

輪廓也產生變化了！

●試著用在各種場面上吧

這種「**誇張表現**」不只能用在小東西或首飾上，也是鎧甲、服裝、魔法效果、許多種事物都可以使用的共通技巧，是**塑造角色個性**時不可或缺的重點之一。「不想要有太大的部分……」如果是這樣的話，那就以使用鮮豔的顏色等方法，在吸引讀者目光上這點下工夫吧。

● 活用種族紋樣

●描繪時的祕訣

在繪製角色身上的刺青或是服裝等的裝飾時，讓圖案的**密度產生高低**，可以讓人看得更清楚，作為吸引視線的重點，要將圖案簡略化也會變的比較容易。像①這樣，先以簡單的線條勾勒出大致的位置，再像②那樣仔細畫上紋樣，在空白的部分加上細小的花紋。

基本上來說，紋路「**看起來較黑的部分是花紋密集所造成，也會很顯眼**」，因此，把一開始勾勒出的部分塗滿，或是使用較深的顏色讓紋樣變得密集，就能夠做出密度上的差別。

①勾勒出簡單的色塊	②仔細畫出細節

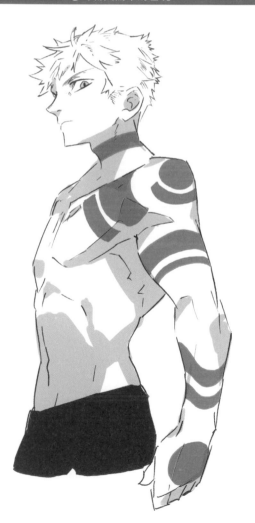 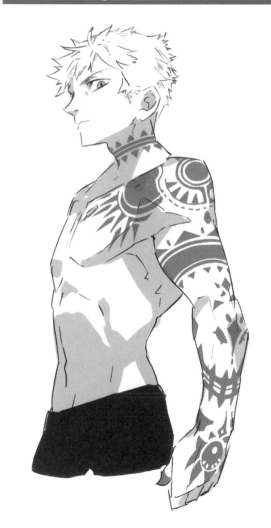

● 各種種類的例子與應用

●決定適合角色的主題

　　接著就來看看各種刺青的變化吧。不需要想得太難，光是把四角形、圓形和三角形等圖形加以重覆之後排列在一起，就可以完成看起來很像一回事的花紋了。再**依照角色的性格分別使用**不同的花紋，就可以在設計上更加展現出角色的特性。此外，不是隨便的使用紋樣，而是**依照角色出身地的文化或時代**，使用相應的紋樣，可以讓角色更加有說服力。

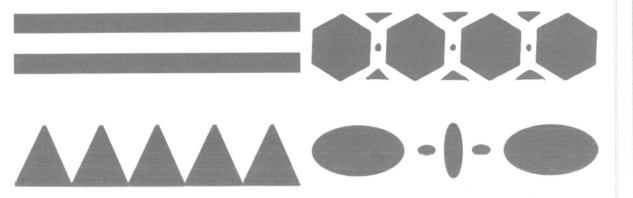

> 就算不特別費心思考，只要將圖形加以組合，就可以完成很像一回事的紋樣了！

所謂種族設計是？

　　Tribal這個字的意思是「種族的；部族的」。種族設計可說是民族風的紋樣，有幾何學的設計，也有以動植物為主題，各式各樣。在有各種種族存在的奇幻作品裡，如果有這個要素的話，就能夠增加設計性。

● 參考資料介紹

　　在這裡要介紹的，是我在繪製奇幻作品時會參考的書籍。在找資料時，會有「雖然知道自己的目的，但是卻找不到好的資料」這種狀況，在這種時候，將視野放寬到英文書籍上或是設計師推薦的資料，也是一種方法。

Weapon: A Visual History of Arms and Armor

適合想思考武器設計的人

　　因為是外文書，所以全書都以英文寫成，不過360頁都是全彩，除了可以看到劍或鎧甲的細部之外，書裡收錄了從西元前到近代的兵器，依時代分門別類，可以很直覺的查閱，是很方便使用的參考書籍。

　　此外，書裡也收錄了冷門武器的名稱，在「想要更了解這種武器，可是不知道它叫什麼……」的時候，也可以當成字典來用。

撰稿人：Roger Ford/R.G. Grant/A. Gilbert/Philip Parker/R. Holmes
出版社：DK
發售日：2010年4月19日

皇家騎士團2 命運之輪 Art Works（畫冊）

符合世界觀的設計、
以服裝展現人物個性的方法

　　由史克威爾‧艾尼克斯所發行的PSP遊戲「Tactics Ogre命運之輪」的畫集。

　　配合各種角色的特性所做的服裝設計非常有參考價值。

　　是一本可以學到「怎樣的表現手法能夠給予讀者怎樣的印象」的書。

編輯：史克威爾‧艾尼克斯
出版社：史克威爾‧艾尼克斯
發售日：2011年5月19日

動物畫的畫法 將動物畫得栩栩如生的祕訣

畫出活靈活現、
有魅力的動物畫法

　　將動物畫成動畫、插畫風的教學書。

　　以簡單的內容和淺顯易懂的講解動物腳部的運動方式、奔跑時身體如何扭轉，還有用困難的姿勢展現魅力的方法。

　　雖然是1978年發行的書，但是內容並不過時，而且也很容易買到，在不光只想表現出人物的個性，也想讓動物展現個性或讓動物看起來更有魅力時，很推薦看看這本書。

作者：K.Hultgren
出版社：マール社
發售日：1978年7月7日

藝術3D人體解剖書：認識人體結構與造型-Anatomy for Sculptors-

如果想要查閱
人體肌肉的構造的話

　　適合需要製作人體3D模型的人的教學書。「不了解肌肉的構造！」、「不曉得哪邊和哪邊連接在一起！」，將容易讓人產生混亂的人體構造簡單易懂的簡略化並加以說明。

　　在改變姿勢時肌肉的運動方式等，只要能掌握這些，畫出扭曲的動作的難度就會大幅下降。是讓人會想放在手邊隨時參考的一本書。

作者：Uldis Zarins/Sandis Kondrats
編輯：加藤 諒
出版社：ボーンデジタル
發售日：2016年11月26日

マール彩色文庫 1 民族服裝（MAARU彩色文庫（1））

想要加上有個性的要素時

　　尺寸為文庫本大小，價格也很便宜的系列
書籍。東方和西方的民族服裝以人物立姿一字
排開、全彩呈現。在想要加上有點個性的部分
時，能夠很快的翻過去尋找靈感，非常方便。

作者：A.Racinet
出版社：マール社
發售日：1994年11月20日

2,286 Traditional SXtencil Designs（Dover Pictorial Archive）

紋樣設計的範本

　　收錄了各種模版設計的書。雖然是外文書，
但是書裡滿滿的都是各種設計樣本，即使不懂
英文也能閱讀。

　　像這類外文書的紋樣設計集，有收錄凱爾特
紋樣或花朵紋樣各種版本，價格也很合理，如
果發現了自己喜歡的設計集，可以讓設計順利
進行。（但是現在有些書籍只有電子書版本）

作者：H. Rossing
出版社：Dover Publications
發售日：1991年9月10日

◉ 查閱資料可以了解的事

●試著思考

「自己想畫的東西是什麼」

　　要畫鎧甲，如果不了解實際的鎧甲就畫不出來，想畫人體的話，如果不明白人體的構造也畫不出來，但這並不是指非要正確地了解該事物不可。

　　在畫圖時最重要的是「**想畫出怎樣的圖**」。為了了解「**自己想畫出怎樣的圖**」，需要參考資料和看看其它人所畫的圖。

●為了畫出想畫的東西……

　　基礎訓練當然很重要，但是並不是要有「這樣畫才對」、「非這樣畫不可」的義務感，「喜歡這幅畫」、「想要畫出像這樣的圖」這些**個人的喜好才是形成一個人個性畫風**的最大關鍵。

　　首先，先清楚認知自己的「喜好」，再依自己的方式對「要如何以自己的手創作出這些」這一點開始進行研究吧。

讓世界觀與角色相符合

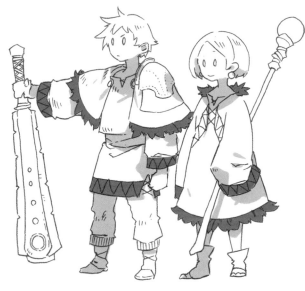

●服裝的特徵

　　就像現實中的民族服裝一樣，只要設定好在該世界裡生活的人們於生活中所培養出的共通特徵，就能夠讓氣氛產生統一感。比如說顏色（染料）、花紋（咒術上的祈願）、實用品（防具所用的素材）等。

●宗教

　　宗教是成為文化基盤的要素之一。因為要從零開始自己塑造是相當困難的事，所以就先參考現實中存在的事物，思考必要的要素吧。主要是崇拜的對象，將其簡略化後的象徵，為了信仰而存在的道具，服裝等。

●Reality Line

　　由於奇幻作品的定義範圍相當廣，為了統一整體的氣氛，首先需要設定「該世界的常識」。大致來說，有以下3個重點。

・這個世界有魔法嗎？（可以將不可思議的現象歸咎於魔法）
・有不是真實存在的種族嗎？（有著非人類特徵的生物）
・是重視設定呢？還是重視設計呢？（若是與設定產生矛盾，只要是重視設計的話就沒問題）

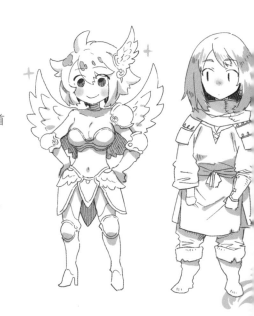

熟練地畫出劍與鎧甲吧！

塑造前鋒角色
的方法

來看看劍士或武鬥家等這些擅長近戰的職業的畫法吧。就像「劍與魔法」這句話所說的一樣，用劍的角色很常被塑造為主角呢。雖然光只是這樣就有各種類型，不過只要把握基本，就能夠讓單只持劍的角色產生差異。

●劍與鎧甲的魅力

雖然前鋒角色有許多種，但是最具代表性的，應該還是裝備「**劍與鎧甲**」的人物吧。

一身在日常生活中不會看見的打扮，光只是存在，就能讓奇幻作品的世界觀增色不少。因此，就先從劍士的畫法開始解說吧。

因為沒什麼機會能夠看到劍或鎧甲的實物，所以這兩種是很難想像**實際上的厚度或重量這些感觸的物品**。就算只是簡單的了解一點構造，就能夠在畫圖時表現出立體感。

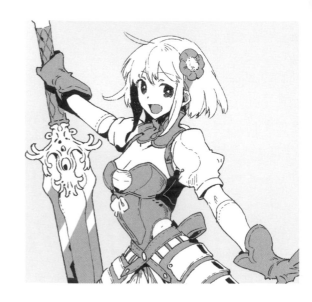

●在畫素描時也希望能注意這些！

因為身體在穿上鎧甲之後就會看不到身體的曲線，所以在畫素描時很容易畫壞。在打草稿的階段先畫出沒有裝備鎧甲的身體輪廓，之後再把鎧甲加上去，應該能夠解決這個問題。

此外，因為鎧甲有厚度，**就算以基本的平衡去畫，也會讓腳看起來變短，從而給人鈍重的印象**。在想強調人物的帥氣或想讓動作看起來有動感時，在不會產生違和感的範圍內把腳畫得長一點也是常用的手法。

在草稿的狀態確認整體平衡

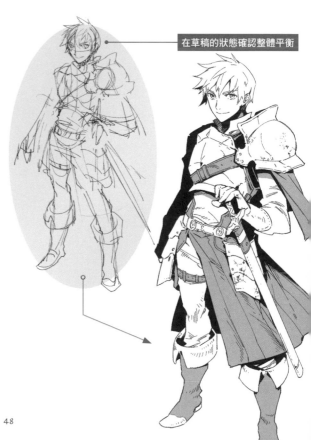

●畫出不同的劍士

在奇幻作品裡，劍士是常被當成主角的熱門職業。因為是會變成作品主軸的角色，所以依照世界觀或角色性格的不同，有時也可以變成黑暗系或SF系等，**能夠變化出各式各樣的劍士**。為了能夠設計出具有個性的劍士，首先必須學會基本的畫法。

只要學會塑造人物的基本方式，只要在這個基礎上加以增減，就可以設計出各種角色，角色設計的變化也會一口氣增加許多。

以角色輪廓確認角色間的差異！

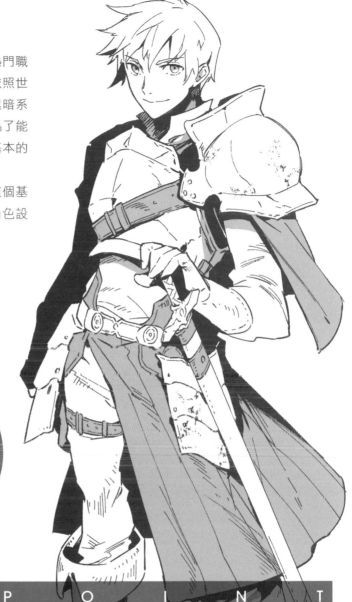

O N E P O I N T

以「加上一點點」改變角色給人的印象！

就算只是改變服裝上的紋樣或小道具、鎧甲的厚度等地方，就會讓角色給人的印象產生極大的變化。在鎧甲上仔細刻畫豪華的紋樣，就可以讓角色變得像貴族、加入有點制服感覺的要素，就可以變成學園奇幻，試著做出各種嘗試吧。在下一頁裡，將會對基本的劍士進行加工，畫出各種不同的版本。

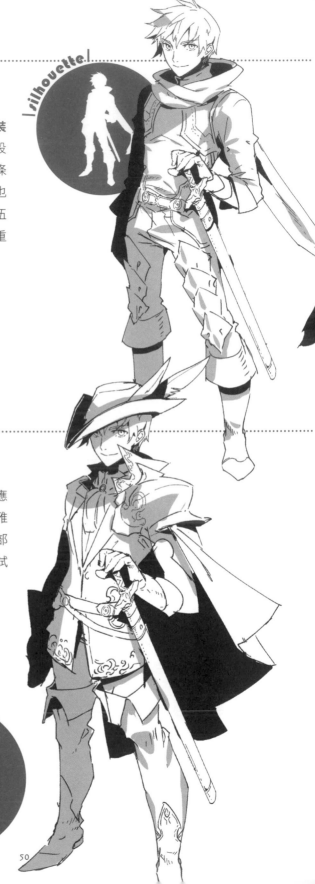

輕量型

●將裝備輕量化，強調身體線條

在最近的奇幻作品裡常見的類型就是這種。**裝備最低限度的鎧甲，展現身體的線條**，這樣的設計能夠給人敏捷的印象。運動用品流線型的線條等都能成為參考。此外，**長長薄薄的圍巾**雖然也是能夠強調速度感的便利小配件，但是如果隊伍裡有盜賊的話，依照設計有可能會讓角色外表重覆，需要特別注意。

魔法劍士

●在設計裡融入優雅的感覺

比基本設計看起來更聰慧，**融入後衛的要素**應該也不錯。加入**輕飄飄的部分**或加上**刺繡**等優雅的設計，就能蘊釀出那種感覺。在設計時在肩部等處留下鎧甲，將其他部位改為帽子或西裝，試著展現出「不是普通的劍士」的感覺。

SF風劍士

●展現SF感的世界觀

　雖說是奇幻作品，但是加入科學技術發達或存在著超古代文明等SF（科幻）風的要素，這種設定也不算太稀奇。在這樣的世界裡，劍士也會使用不可思議的能量吧。這種時候為了有近未來的感覺，將**發光線條**加入服裝的設計裡就可以達成這個要求。將看起來像**能量源的球體**鑲嵌在服裝上也很不錯。

　此外，SF與陸軍的野戰服或將校的大衣等軍裝要素也很搭。如果想要再更有SF感的話，可以參考外骨骼裝甲等動力裝甲的設計。

現代風

●畫出現代風的劍士

　在現代的日本出現迷宮、或是以奇幻風的假想世界為舞台等，連接現實與奇幻的設定也很有人氣。要展現出這樣的世界觀，讓奇幻與現代這些屬於不同文化的物品同時出現會是不錯的表現方式。這裡的角色整體上是**像學生服的設計，脖子上掛著耳機**。

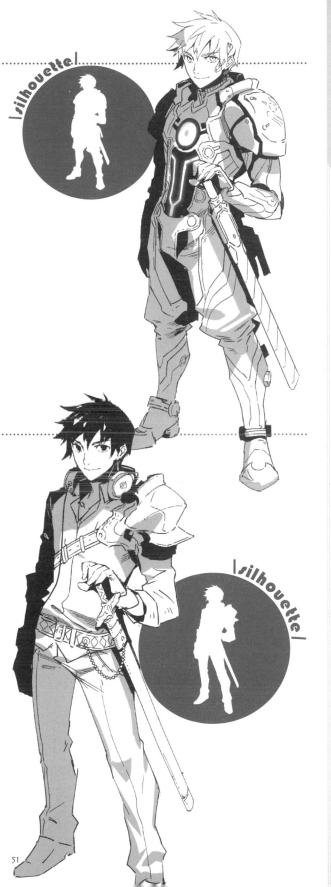

/silhouette/

/silhouette/

02 劍士篇

●最常擔任主角的職業

剣士就是使用劍的人。在奇幻作品的職業裡算是基本角色。因為只要讓劍士裝備上必備的鎧甲與劍，看起來就挺像一回事了，所以要擴展設計的廣度是一番苦戰。

將世界觀、角色性格等加以整理，為人物加上必要的要素吧。

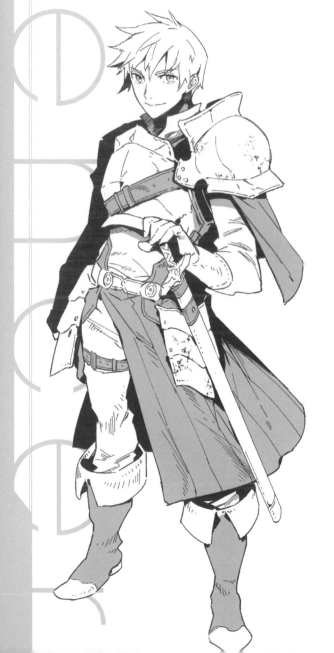
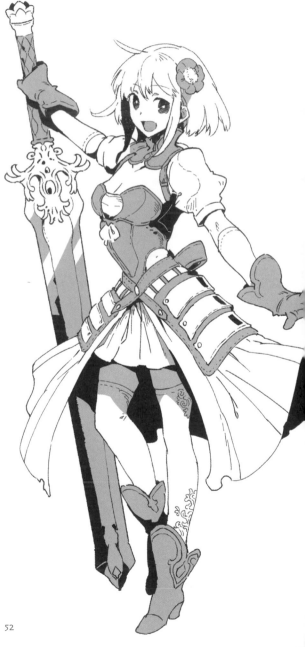

●關於劍士的武器

　西洋劍、日本刀、護手刺劍或中東彎刀等，劍也有各種種類，各有其使用方法。但是在奇幻作品的世界裡，「萬事皆可能」。只要符合設定的世界觀，能夠輕鬆地揮舞超巨大的劍，或是將刀使得像刺劍一樣，這就是奇幻。

　在創意發想時，先將「○○如果不這樣的話就很奇怪」的想法放一邊，重視突然浮現於腦海中的點子。為了增加那些點子的廣度，如果有關於現實世界武器的知識的話，應該會有所幫助吧。

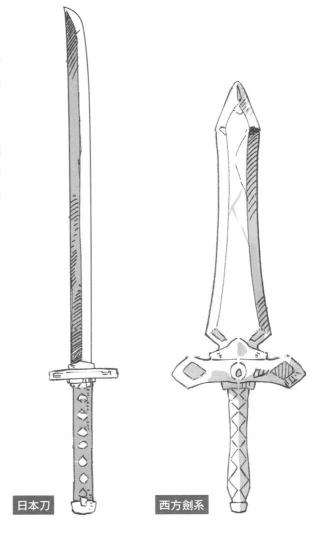

日本刀

西方劍系

劍的種類與角色設定

・日本刀
源於日本，在劍的世界裡算是數一數二的鋒利，是和風奇幻不可或缺的武器。

・護手刺劍
特徵為纖細刀身的武器。適合女性騎士或貴族等身份高貴的角色使用。

・羅馬劍（gladius）
古羅馬軍團的士兵所使用的劍。Gladiator（角鬥士）也是使用這種武器。

・蘇格蘭闊刃大劍
用兩手拿的大劍，是讓力氣大的男性角色使用會很適合的設計。

01 畫出各種形狀的鎧甲

在畫劍士時不可或缺的「鎧甲」。實際畫出來之後，有時會有「怎麼感覺好像很薄啊」之類的感覺對吧。接下來就從基本的鎧甲開始，介紹鎧甲的各種變化方式。

●基本的鎧甲

這裡所畫的是一切的基礎，量產型的簡單鎧甲。以這個外形為基準，一邊思考該展現出的個性，一邊進行變化吧。

角色是健壯或瘦弱？行動遲緩或敏捷？是貴族或貧民？

鎧甲是只要進行設計，就能傳達出許多情報、非常方便的裝備。

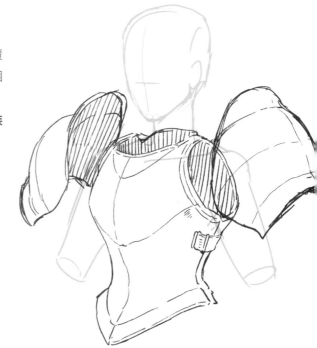

●尖銳的鎧甲

將基準型的鎧甲變得尖銳的例子。像這樣帶尖刺的鎧甲可以給人具**攻擊性的印象**，最適合好戰型的角色。在調整形狀線條時，意識到**從外側進行挖掘般的曲線輪廓**的話，能夠讓鎧甲給人更洗練的印象。

像是用挖的一樣！

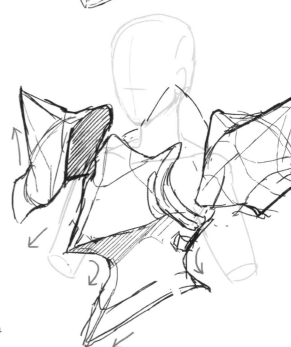

●提升防禦力

要讓鎧甲看起來更有重量、更硬的話，就把鐵板畫得具有立體感吧。

將鐵板加以重疊，形成更複雜的外形，也能產生這種效果。將鎧甲的各部份畫得越有份量、就越能增加厚重與重裝感，因此，放膽地畫到會有**「會不會太過頭了？」這種程度**也是一種方法。

重點在於**要隱藏住穿著鎧甲的人物的身體線條**。如果尖銳的鎧甲是從外側進行挖掘削減而成的輪廓，這種鎧甲就是**從內側膨脹起來的線條**，試著意識到這點進行設計吧。

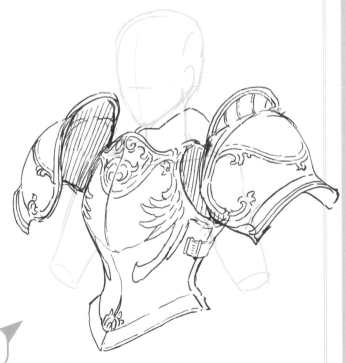

將金屬板加以重疊

●豪華的鎧甲

只要加上與基本的鐵板不同顏色的裝飾，鎧甲的豪華度就會大幅提升。

比方說在**白色的鎧甲上加上金色的線條**等，即使在形狀上沒有特徵，光只是加上裝飾，給人的印象就會改變很多，這樣就可以傳達出角色的特性。

因為這種類型能夠與前述的鎧甲加以融合，在尖銳的鎧甲或是有重量感的鎧甲上加上這種裝飾，能夠更強化角色特性，給人更深的印象。

強調貴族感

輪廓雖然與基本型的鎧甲一樣，但是光只是加上紋樣，就給人的印象產生相當大的變化。

02 輕裝鎧甲與重裝鎧甲的區別

除了形狀方面以外，要展現鎧甲魅力的重點是「鎧甲要裝備到哪個程度」。依照這一點的不同，可以讓人聯想到世界觀或時代背景，也能帶出角色的個性。

●基本的鎧甲

要表現普通的鎧甲，讓它展現量產品的感覺是重點。鐵製的鎧甲很重、穿脫不便，因此越合身的就越貴。在畫的時候盡可能**不要加上裝飾、讓形狀貼近真實的鎧甲**吧。

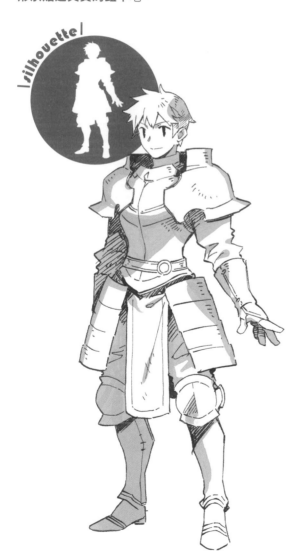

●容易活動的輕裝

裝備最低限度的鎧甲，保護胸口或肩膀等小範圍的皮甲或以厚的布料作為防具，可以展現角色輕盈。因為能夠看見體型與鎧甲底下所穿的服裝，所以可以藉此展現人物的性格。

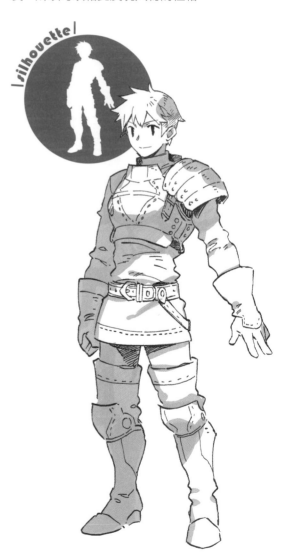

只是改變部件的大小就能改變給人的印象？

以這裡的鎧甲為例，裝備的部件或形狀、數量並沒有太大的改變，只是將鎧甲的各部分變大或縮減，改變輪廓就能改變印象。像這樣即使不改變鎧甲部件的設計方向性，只以大小就能展現裝備者的個性。

●展現重裝感的鎧甲

比基本的鎧甲更上一層樓的重裝示意圖。**腰間皮帶的位置會對角色的體型給人的印象產生大幅變化**，因此，在「沒辦法決定啊」的時候，就改變腰帶的位置進行調節吧。

●全身重裝備

以包得有點極端的重裝兵為例。從輪廓來看，**身體線條幾乎全部隱藏**在鎧甲之下。若是只將護手部分巨大化等，進行**不平衡的調整**，在設計上也可以表現出有趣之處。

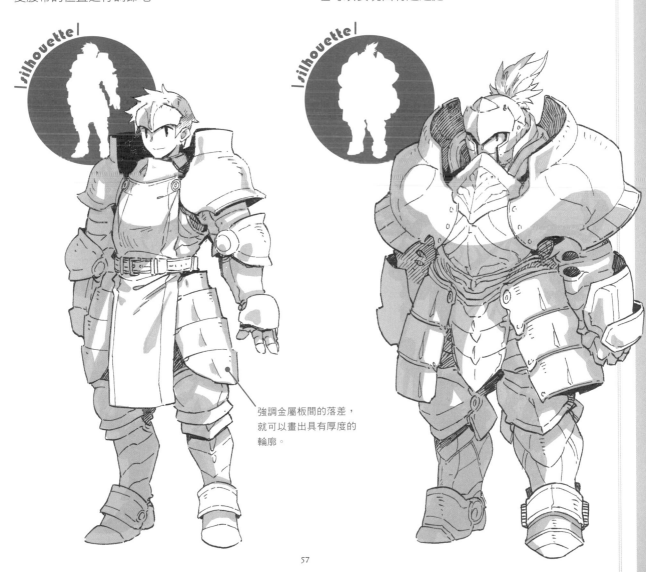

silhouette

silhouette

強調金屬板間的落差，就可以畫出具有厚度的輪廓。

03 來畫出有厚度的劍吧

在畫劍時，很容易犯的錯誤是畫不出劍的立體感。因此，在畫設計性高的劍之前，先把重點放在基本的劍的畫法吧。

●製作劍的基準原型

在畫劍時，CLIP STUDIO PAINT或其他軟體裡有的**對稱尺規功能**非常好用，能夠在繪製時多加利用。

首先，先畫出基準線，描繪劍的正面。這時畫出倒十字型的基準線會比較容易畫出來。

如果軟體沒有對稱尺規功能的話，可以先分別畫出劍的左半部或右半部，將圖片複製→左右反轉→將兩張圖合而為一，也能夠達到同樣的效果。

●加上其他部件

接下來，為了讓劍產生厚度，使用**任意變形功能**，將其他部件加到劍上面。這裡以傾斜俯瞰的角度所畫出的劍為例，此時就順著完成形態的輪廓，決定劍的平衡吧。

光只是這樣的話，劍看起來會像板子一樣平坦，所以要在有厚度的部分進行平衡調整。

劍刃基本上是越靠近**兩端越薄，越靠中央越厚**，因此，在畫的時候要一邊**意識到劍的形狀是菱形**，一邊將劍的中心線往左移動。

劍柄部分需要重新繪製。順著變形功能做出的底稿，一邊意識到劍柄是圓柱型一邊加上細節。最後加上陰影就完成了。

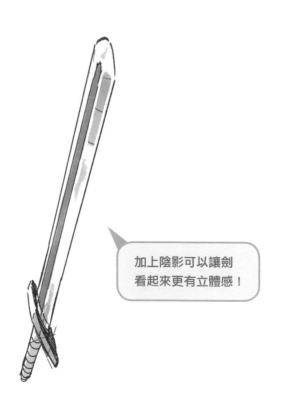

加上陰影可以讓劍看起來更有立體感！

1・畫出基準線

很大致的畫一下也可以，先畫出劍倒十字型的基準線吧。

2・開始細化

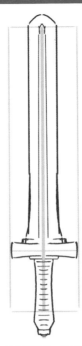

照著基準線開始進行劍的設計吧。先畫出其中一邊，再使用對稱尺規功能，就可以輕鬆完成。

3・以任意變形功能將劍傾斜

將正面的劍以任意變形功能加以傾斜。

4・開始細化

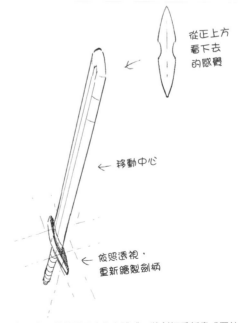

從正上方
看下去
的感覺

← 移動中心

← 依照透視，
重新繪製劍柄

移動劍刃中心的線即可產生立體感。將劍柄重新畫成圓柱型。

04 畫出符合角色個性的劍吧

●讓劍看起來好看的3個重點

①**劍刃的輪廓**、②**劍鍔**、③**劍柄**，這3點是讓劍的設計看起來好看的重要部分。

比方説以羽翼、植物、骨骸或其他事物為靈感，代入到設計裡也會讓劍變得很有趣。殘暴的角色就加上骷髏頭、自戀的角色就以花或植物加以裝飾等，依照設計時所採用的靈感素材，也能夠表現出角色的性格或特色。

●武器的顏色或質感也很重要

要決定武器給人的印象，除了形狀之外，**顏色和質感的影響**也很大。

如果是在白底上加了金色的豪華裝飾，就可以讓持有者看起來像高貴的騎士或貴族；如果是像紅黑色的熔岩那樣詭異的劍，就會給人黑暗陰沉的感覺。

如果是久經沙場的士兵，就要表現出劍被長久使用的質感，新兵的話就要讓他的劍看起來閃閃發亮。作為戰鬥型的角色，劍是能夠**很大的反應出持有者性格的部分**。

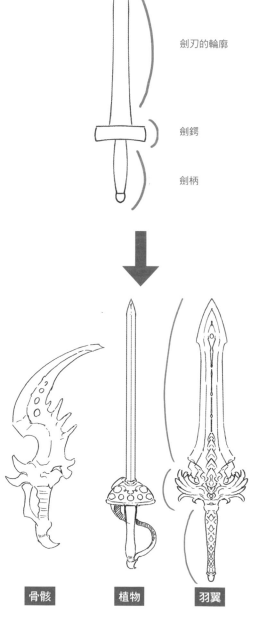

劍刃的輪廓

劍鍔

劍柄

骨骸　　植物　　羽翼

一邊注意整體的平衡，一邊將劍分解成各個部分，加上設計的要素。

劍鞘、固定器具的思考方式

● 對於劍的附屬品也多下點功夫吧

為了固定劍而使用的腰帶或飾品，也是**服裝上的一大亮點**，在奇幻作品的設計上是不可忽視的其中一個重點。

「在非戰鬥時是怎樣攜帶武器呢？」、「會不會妨礙角色移動呢？」、「要如何取出武器呢？」，試著將這些融入設計時的思考如何？

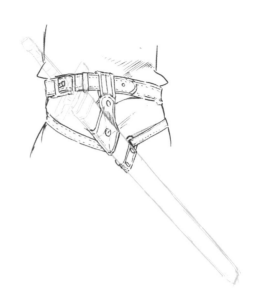

● 幾種劍鞘的固定方式

依照劍的形狀或世界觀，會讓劍鞘的固定方式產生變化。大部份都是繫在腰上或背在背上，不過如果要表現出SF感的話，以不可思議的引力讓劍飄浮在空中也是可以的。

①西洋劍	②大劍	③不可思議之力系

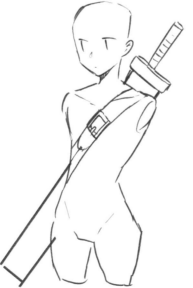
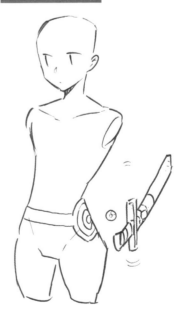

06 自然的披風的畫法

想讓披風隨風揚起時，先設想好「風從哪邊吹過來」、「布的輪廓會變成怎樣」，會比較容易思考披風飛起的概念。

讓披風誇張一點的飛起，可以讓讀者看見角色的外型輪廓或讓構圖看起來有動感，所以試著思考看看畫出布上帥氣的皺摺或是受到風吹而鼓起的方式吧。

①普通的狀態

在不動的狀態下，披風不會緊貼身體曲線而**幾乎是垂直的垂下**。將下襬畫成圓弧狀，更能表現出人物靜止不動的感覺。

②被吹起的狀態

被吹起時，下襬線條的重點要放在畫出上下不規則的曲線上。**曲線間的間隔越大越能表現出被強風吹過**的感覺。

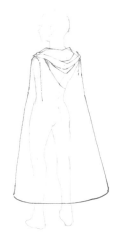

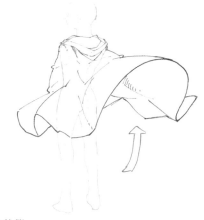

③逆風的狀態

披風逆風飛起時，與被吹起的狀態不同，**會朝一定的方向揚起**。以情境塑造來說，適合表現「面對強敵」等情況。

④順風的狀態

風從人物背後吹來的話，**披風在某種程度上會貼緊身體**，看出曲線。即使看不到人物的表情或服裝，披風揚起就可以營造出氣氛。

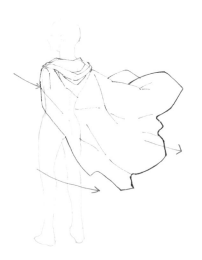

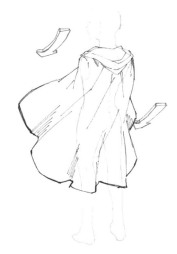

●正面的各種設計

①以金屬扣在肩膀上

因為扣在肩膀上，在頸背部分會形成一個弧度。由於這種方式不會蓋住胸部，所以能夠凸顯人物所穿的服飾。

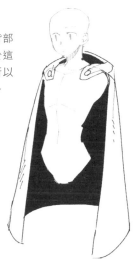

②捲在脖子上

將披風下襬畫成破掉的樣子，可以表現出角色久經沙場的感覺。此外，也有讓角色看起來有點貧窮的效果。可以說是適合密使等等不會在檯面上行動的角色的穿戴方式。

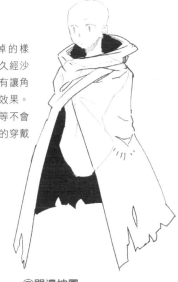

③扣在脖子上

披風常見的穿法。因為以飾品固定披風的關係，很容易展現豪華感。

④立領

可以表現出貴族、吸血鬼的感覺。把領子立起來可以產生讓人物的臉看起來變小或是脖子看起來更長的效果。

⑤單邊披風

像軍服般的時髦設計。不對稱的披風可以表現出個性或美感。

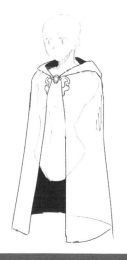

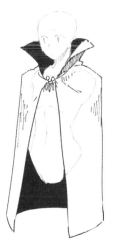

O N E P O I N T

參考窗簾被風吹起的樣子吧

　　作為披風揚起的參考資料，窗簾被風吹起的樣子非常有參考價值。可以在網上搜尋圖片，也可以拍攝實際的照片。試著觀察窗簾隨風變化而鼓起的樣子，或是褶裡的線條，都是能夠進行更真實的描繪所做的學習。

07 賦予劍士肌肉的方法、展現肌肉的方法

在設計服裝時，考慮到實際的防禦力當然很重要，但是最重要的是「看起來好看嗎、適合角色嗎」這兩點。故意露出可能會變成弱點的部份也是一種塑造角色的方式，並且可以調節設計的強弱，更加提升人物的魅力。

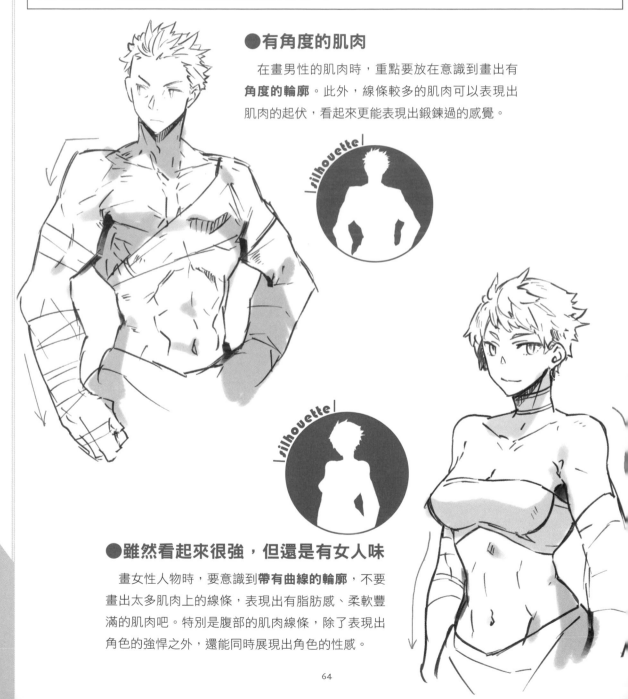

●有角度的肌肉

在畫男性的肌肉時，重點要放在意識到畫出有**角度的輪廓**。此外，線條較多的肌肉可以表現出肌肉的起伏，看起來更能表現出鍛鍊過的感覺。

●雖然看起來很強，但還是有女人味

畫女性人物時，要意識到**帶有曲線的輪廓**，不要畫出太多肌肉上的線條，表現出有脂肪感、柔軟豐滿的肌肉吧。特別是腹部的肌肉線條，除了表現出角色的強悍之外，還能同時展現出角色的性感。

●露出女性劍士肌膚的重點

在畫鎧甲時，將面積大且吸引目光的重點大略分成「**胸**」、「**肩**」、「**腰**」與「**手腳末端**」這幾部分來思考。

在決定想露出的部分後，試著調整鎧甲各部分的大小或形狀吧。只要湊齊各部分的零組件，看起來就像是穿上了整套鎧甲一樣。

因為是奇幻作品，即使是像比基尼鎧甲一樣的設計，也可以用「有不可思議的力量在保護穿戴鎧甲的人」來加以說明。捨棄先入為主的觀念，試著從「**想要讓讀者看到這個角色的哪個部分**」開始思考吧。

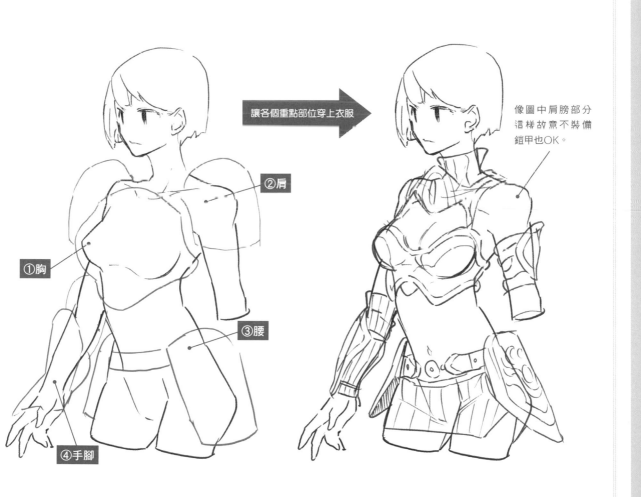

讓各個重點部位穿上衣服

②肩

①胸

③腰

④手腳

像圖中肩膀部分這樣故意不裝備鎧甲也OK。

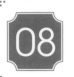

08 持劍擺出架勢的思考方式

在進行姿勢的解說之前,先從劍的基本拿法開始說明。劍士也有各種種類,依流派或武器的特性,各自會有不同的拿法。雖然也會受到角色性格影響,不過接下來就大致針對3種持劍的姿勢進行介紹。

●戰士式

剣鬥士或士兵等職業共通的持劍方式。與騎士相比,給人有點粗暴的印象。**腰部重心放低,雙腳張開穩穩踩地,讓身體呈現安定的姿勢。**重點在於不要讓身體過於向前傾,意識到自己筆下的人物採取的是重心安定的體勢。

戰鬥時的持劍方式與運動相同,為了能夠馬上進行反應活動身體,擺出**預備動作(蓄力的姿勢)**是很重要的。只要看看運動選手就能夠明白,他們在比賽時總是做好了要採取行動的準備。因此,想要表現出動感的印象時,要注意畫出「**在蓄積力量的動作**」。

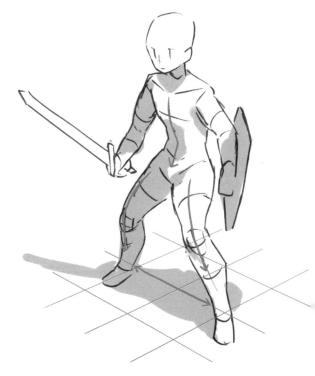

O N E P O I N T

對腰帶進行設計的變化,
給人的印象也會改變

腰帶的作用是連結鎧甲或攜帶武器等,在繪製奇幻作品時為了讓人物更有真實感,腰帶是不可或缺的配件。越是要支撐有重量的部件,腰帶就會越粗、越厚、越牢固。對腰帶釘進行設計的話,可以展現出時尚感,或是對於表現角色特徵也很有幫助。

●騎士式

適合騎士或聖騎士的持劍方式。藉由**挺直背脊、抬頭挺胸**的姿勢，可以給人循規蹈矩、凜凜有神的印象。

與戰士式相對照，**雙腳伸直**是這個姿勢的重點。雙腳併攏的站姿也很有這種感覺。因為騎士這個職業通常是侍奉國家或皇族，只要畫出品行端正的動作，就能夠讓人物看起來有這種感覺。

●武士式

日本武士的持劍方式。基本動作可以參考劍道的持劍方式。與前兩種持劍方式的不同點在於**雙腳前後張開**這一點。

想讓圖看起來更誇張華麗一點時，可以讓人物的手舉高等，**破壞動作的姿勢**是重點。

在展現強而有力的感覺時比較接近戰士式，給人靜態印象時讓腳張開的幅度小一點，行為舉止優雅的話看起來就會更美。

09 劍士姿勢的畫法

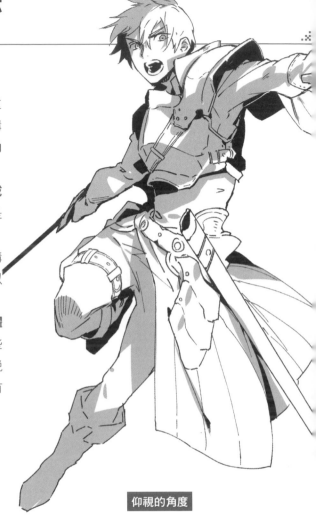

●在下筆前先想好構圖吧

要如何將角色的姿勢畫得又酷又帥雖然也很重要，但是考慮構圖也是很重要的一點。在思考構圖時，首先先試著思考「**自己從哪個方向看著角色**」吧。

從透視上正面的角度來看的話，**角色的裝備或表情都不會被擋住**，可以看得一清二楚，所以是適合說明裝備或角色魅力的構圖。

俯看的角度是方便說明「角色身處何處」的構圖。從地面延伸出的背景、身體的影子等，可以展現出臨場感。

相反的，仰視的角度則是適合展現**有氣勢、躍動感的構圖**。很容易將焦點放在武器或手腳這些可以展現出強悍力量的部分。以畫面的範圍來說也能夠將這些部分畫大，再加上透視的話會更有效果。

正面的角度

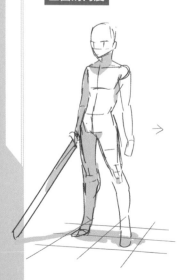

俯視的角度

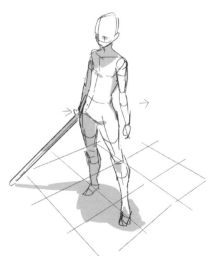

仰視的角度

●主要向量與次要向量

右圖中某個動作的流程，在這個狀態下就稱為**向量**。（圖①）

確立構圖中的向量，可以整理吸引人目光的重點，並且容易誘導讀者的視線，產生躍動感，讓人物擺出更加明確的動作姿勢。

以這個劍士來說，**從向前伸出的左手到伸長的左腳腳尖**這一連串的動作，與**右手所持的劍**幾乎平行。

這是為了讓圖中最想吸引讀者目光的手到腳的向量，不受劍的直線干擾，讓動作流程可以易於了解。此時，從手到腳的動作流程可視為「**主要向量**」。

除了確定主要向量，另一方面，還有幾個**與該動作流程交會的流程**。以這張圖來說，人物的視線或身體面向的方向與劍鞘相同，這些流程在這裡就稱作「**次要向量**」。（圖②）

如果所有要素都順著主要向量聚集，以圖的印象來說，就會造成比重偏向一邊的構圖，因此，**刻意作出幾個交會的流程**，可以讓構圖變得安定。盡可能不要妨礙主要向量，一邊觀察整體畫面一邊進行調整吧。

此處的重點在於劍或手腳等，越是會對整體輪廓造成影響的部分，以向量來說，能給讀者的印象就越強。

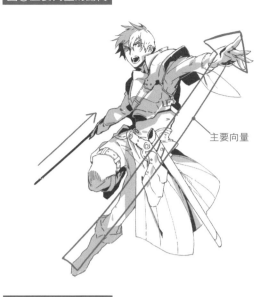

主要向量

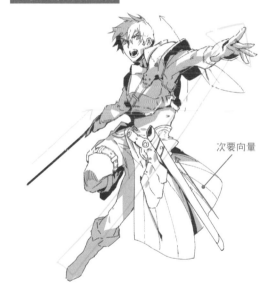

次要向量

在我心裡是這樣的感覺

對於想給人強烈印象的事物，為了讓讀者注意到，可以畫得稍微大一點。以極端的透視表現將之放得非常大也是可以的。

03 武鬥家篇

●使用武術戰鬥的職業

武鬥家是以自身肉體為武器,使用體術、格鬥技進行戰鬥的角色。講到武鬥家的特徵,就是肉體。**體格壯碩的話可以看出是力量型、身型纖細**的話則可視為技巧派。如果是「**體型纖細卻是力量型**」的話,可以特效展現說服力,能夠讓畫面好看並且表現出魄力。

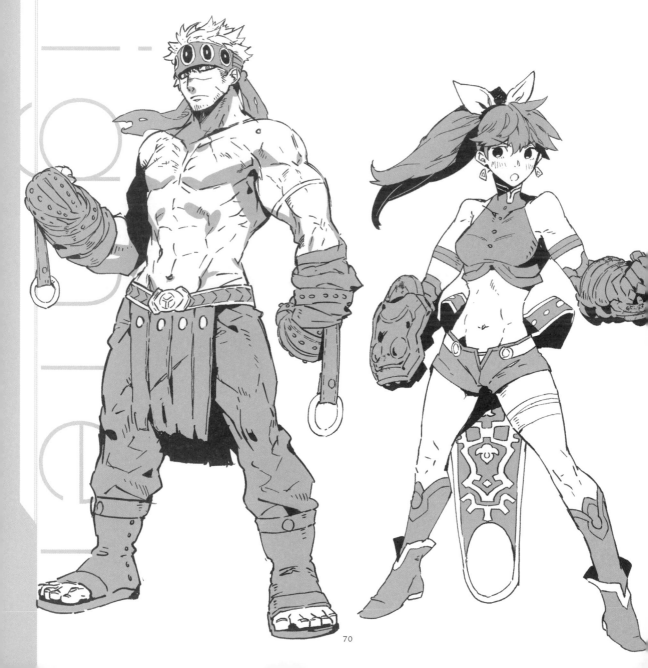

●拳套的設計

因為武鬥家是以自己的肉體為武器的職業，就以像是要**加強肉體的感覺**試著進行思考吧。

為了讓拳擊更有力而裝上手甲，在使出踢擊時在腳上暗藏暗器。為了彌補瘦弱的體型而乾脆使用設計成巨大、威風凜凜的武器也是有可能的。

因為**武器＝引人注目的部分**，畫得帥氣的話，能夠更加提升人物的魅力。

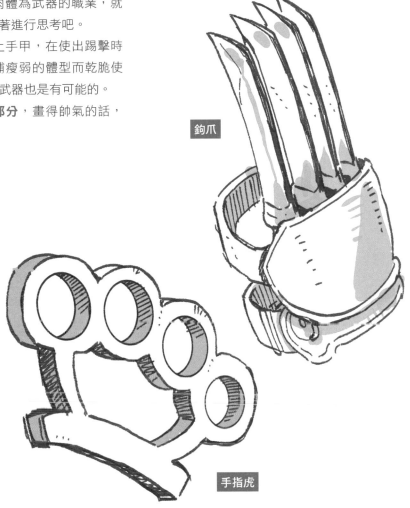

鉤爪

手指虎

O N E P O I N T

拳套的種類與角色設定

・手指虎
在不良少年漫畫等作品裡常會出現，套在拳頭上的金屬武器。也可以加上尖刃。

・皮製拳套（cestus）
古羅馬的拳鬥士用來保護拳頭的道具，適合拳鬥士角色使用。

・長型護手（gantlet）
手套型的防具，用來攻擊或防禦都很適合。不論男女都很能凸顯設計。

・鉤爪
在拳套前端加上銳爪的武器。將爪子設計成伸縮可收納的形態，能夠帶來意外性。

01 武鬥家的體格

●意識到凹凸有致的體格

　　講到武鬥家的體格，讓我們試著參考一下格鬥遊戲吧。在敏捷的動作中，擺出扭曲姿勢的武鬥家，乍看之下就像是「**一目瞭然**」、「**具有衝擊感**」的一幅畫。在這種狀況下的衝擊感，包括繪畫上的誇張，也符合「好像能造成很大的傷害（好像很痛）」的感覺。

　　因此，**將手或武器等這些與對手接觸的部分誇張化**，畫得大一點就能夠製造出畫面的強弱感，看起來也會更好看。除了把身體畫大以外，以特效讓畫面變得華麗也能得到同樣的效果，合併使用兩種方式的話，能夠讓效果更加提升。

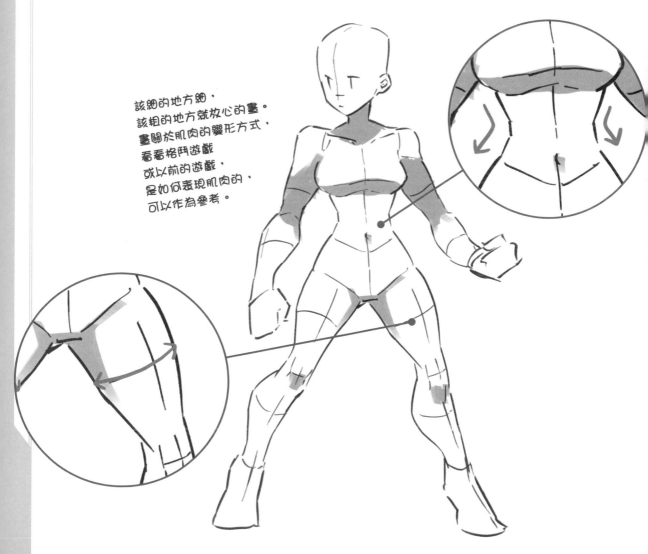

該細的地方細，
該粗的地方就放心的畫。
畫關於肌肉的變形方式，
看看格鬥遊戲
或以前的遊戲，
是如何表現肌肉的，
可以作為參考。

02 筋肉的畫法與添加陰影的方式

●身體基本的不同畫法

在分別畫出男性和女性的身體時，**男性的肩膀要寬**，**女性則是腰部**要畫得大一點。

前鋒與後衛也與這個模式一樣，想要表現強而有力的感覺時就將上半身畫大，使用魔法的職業等則畫成下半身展開的輪廓。

> 三角形的感覺

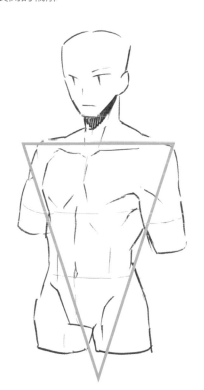

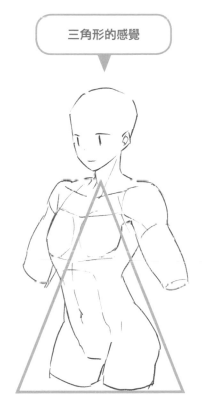

O N E P O I N T

以繃帶增加亮點

從包覆傷口用的工具到格鬥技時的手綁帶，繃帶的用途相當廣。除了布以外，試著將材質改為繩子、皮革等素材也不錯。

●男性肌肉的不同畫法

肌肉的分佈除了有個體上的差異外，也會因為角色而有所不同。在畫的時候不是隨意為人物添加肌肉，而是要**符合該角色的需要**，這樣可以讓人想像出其性格或生活感。就先從男性篇開始看看吧。

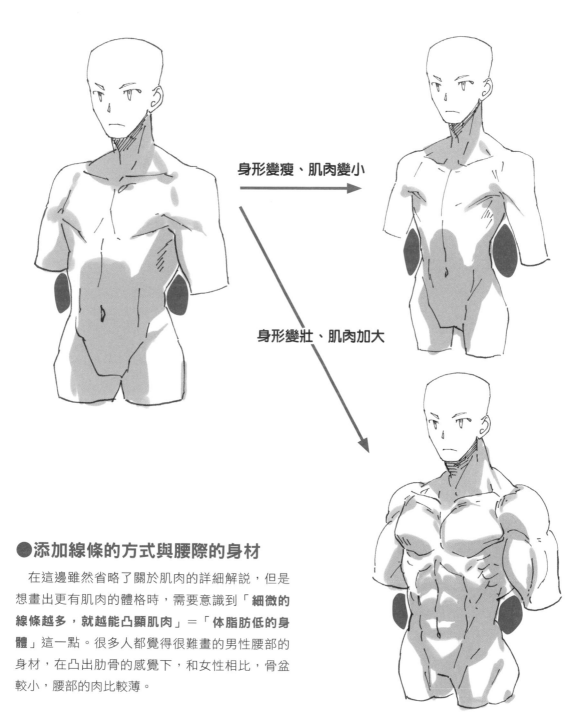

身形變瘦、肌肉變小

身形變壯、肌肉加大

●添加線條的方式與腰際的身材

在這邊雖然省略了關於肌肉的詳細解說，但是想畫出更有肌肉的體格時，需要意識到「**細微的線條越多，就越能凸顯肌肉**」＝「**体脂肪低的身體**」這一點。很多人都覺得很難畫的男性腰部的身材，在凸出肋骨的感覺下，和女性相比，骨盆較小，腰部的肉比較薄。

●女性肌肉的不同畫法

在萌系畫風流行的現在，不習慣描繪女性肌肉的人應該很多。話雖如此，並不是說不需要畫出金剛芭比那樣的人物，不如說學會如何繪製對自己更有利。因為乳房是脂肪，所以即使加以鍛鍊也不會有所改變，胸部的大小就依照個人的喜好來畫吧。

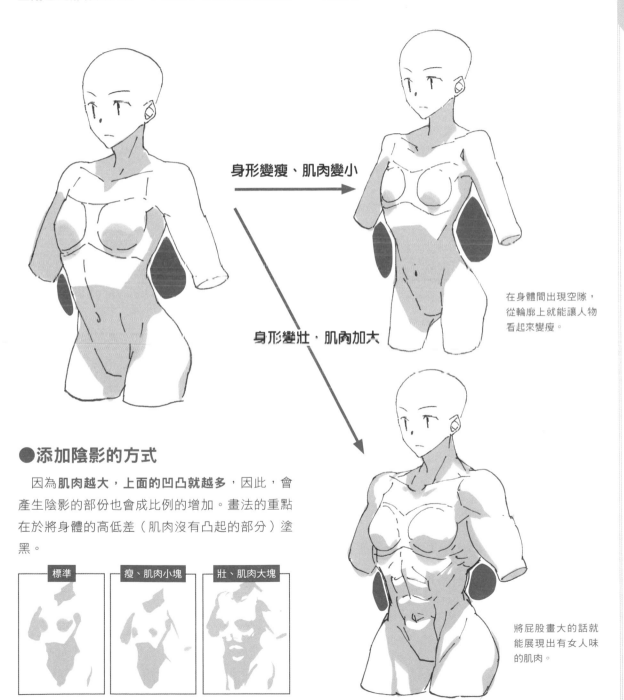

身形變瘦、肌肉變小

在身體間出現空隙，從輪廓上就能讓人物看起來變瘦。

身形變壯・肌肉加大

●添加陰影的方式

因為**肌肉越大，上面的凹凸就越多**，因此，會產生陰影的部份也會成比例的增加。畫法的重點在於將身體的高低差（肌肉沒有凸起的部分）塗黑。

標準　　瘦、肌肉小塊　　壯、肌肉大塊

將屁股畫大的話就能展現出有女人味的肌肉。

03 出拳、踢擊的畫法

●要如何展現魄力？

在畫格鬥動作時，要**意識到重心、身體的轉動以及向量**。藉由**讓視線聚焦在拳頭或腳這些部分**，可以表現出技巧的魄力。加入動作軌跡等特效的話，更能展現出效果。格鬥姿勢可以將拳擊或空手道等實際的格鬥技作為參考。

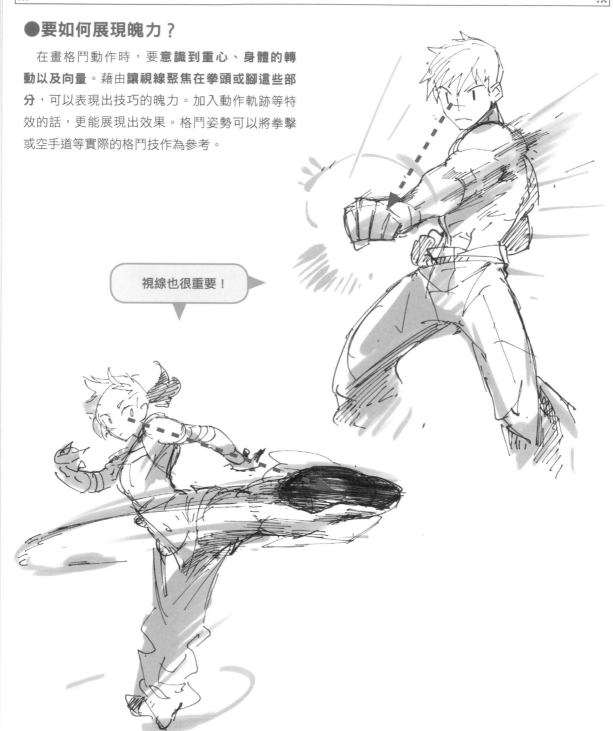

視線也很重要！

 格鬥武器的畫法

●畫太大是不行的

　　雖然武鬥家是藉著體術進行攻擊，但為了減低被攻擊時的疼痛，或是為了提升攻擊力，有時也會使用裝備在手或腳上的拳套、手指虎等武器進行戰鬥。像這類武器，可以在畫面缺了些什麼時加以補足。

　　繪製這類武器時，如果設計成會妨礙行動的形狀，就會**提高角色擺出架勢的難度，也會讓人看不太清楚人物的動作**，一邊注意到這點，一邊進行武器的設計吧。

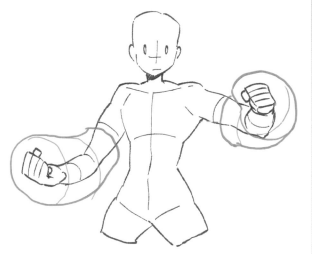

可以看見身軀或肩膀的大小能夠和人物取得平衡感。

例1：拳套

例2：護手

05 武鬥家動作的畫法

●將角色畫得能用輪廓就分辨的出來吧

　　在思考角色的外觀時，希望你能意識到的是**「會對輪廓造成影響」**的特徵這一點。

　　光看輪廓就能知道「這是那個角色」的特徵，以部件來說是容易引人注目、同時也是在換成別的動作時能夠讓人判斷出是該角色的象徵。

　　在設計產生迷茫時，試著**將人物輪廓化**，針對「這個地方還想再多加點什麼啊」的部分的輪廓進行調整，再回到圖畫上，順著輪廓進行設計也是一種技巧。

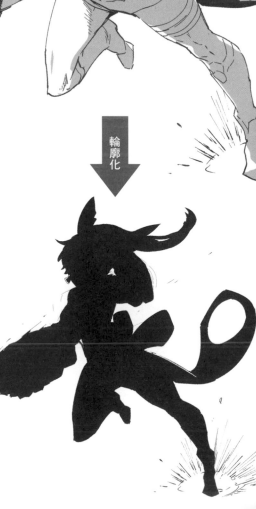

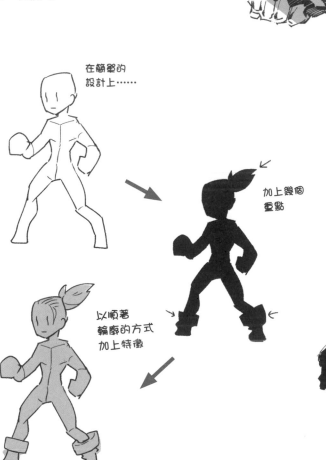

在簡單的設計上……

加上幾個重點

以順著輪廓的方式加上特徵

輪廓化

●棄稿

在畫角色動作的圖時，我會提出好幾個不同的想法，以下介紹的就是在過程中捨棄的稿子。

①因為和原來的圖太像，所以捨棄不用；②的動作我雖然很喜歡，但是覺得「明明裝備了護手卻使出足技……？」，在概念上產生了矛盾所以不採用，最後選擇了正在出拳的姿勢。

在畫出各種動作的時候，記得要**一邊回顧該角色的設計概念再決定要讓人物擺出什麼姿勢**。

棄稿①

ok

棄稿②

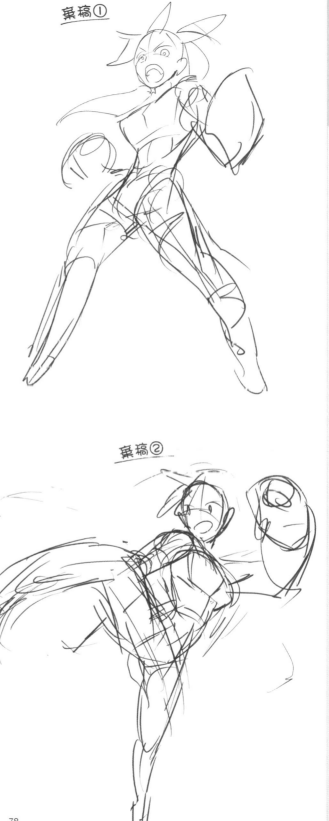

角色髮型、表情的思考方式

讓每一個部分都有所變化

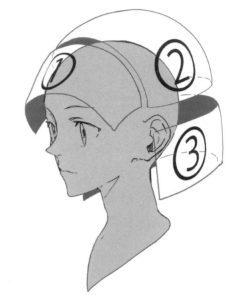

描繪髮型時，很容易不小心就照著各人的習慣喜好去畫，在**需要畫出複數角色的時候，也很容易讓人分不清誰是誰**。為了明確畫出每個人物的特徵，要確實意識到幾個部分、並且加上各自的特性。基本上可分為**①瀏海、②頭頂和③髮尾**來進行思考。

在以下的示範中，是以每個部位各3種部件加以組合而成的5種髮型例子。雖然重覆使用了各部件，但是改變組合的方式，給人的印象也會產生很大的變化。

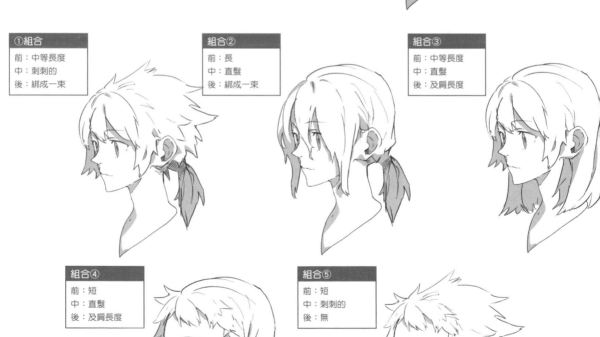

①組合
前：中等長度
中：刺刺的
後：綁成一束

組合②
前：長
中：直髮
後：綁成一束

組合③
前：中等長度
中：直髮
後：及肩長度

組合④
前：短
中：直髮
後：及肩長度

組合⑤
前：短
中：刺刺的
後：無

依照角色，不同表情也有各種差異

表情是最能表現角色性格的重點之一。因為大多數的人最先看的就是人物的臉，因此，請務必要追求符合該角色性格的表情。在思考各種表情時，首先作為基準的是「喜怒哀樂」（一般、高興、憤怒、哀傷），但是為了更進一步地挖掘角色內心，針對各種感情間的中間點進行思考，可以讓角色的性格變得更深刻。比方說……

在「高興」與「哀傷」之間→

「雖然很難過，但非得露出笑容不可時的表情」

在「憤怒」與「哀傷」之間→

「因為悲傷而動搖、感覺憤怒時的表情」

在「高興」與「憤怒」之間→

「因為被揶揄（搞笑場面）而生氣時的表情」……等等。

依照角色的不同，有可能在難過時不哭泣，反而露出笑容，平常軟弱的角色在背負著什麼的時候，也可能露出堅毅的神情。配合狀況去考慮適合該角色的表情，能夠更加展現人物的個性和深度。

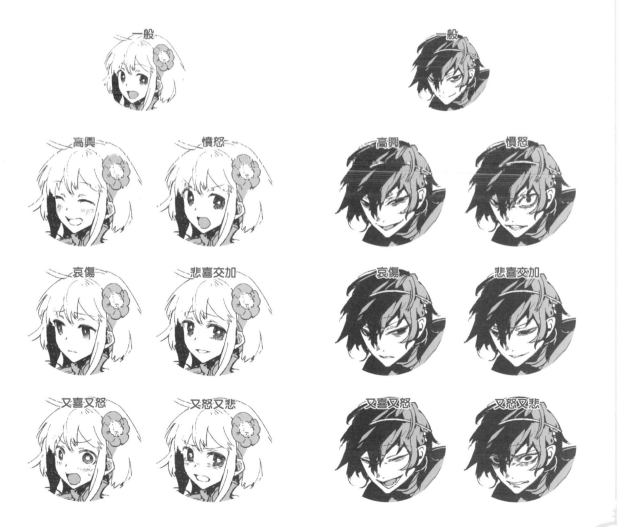

●擅長隱密行動的職業

盜賊是擅長偷取的職業。雖然依照作品的不同，有可能是好人，也可能是壞人，但在奇幻作品中相當有魅力。其所被賦予的印象，**穿得好一點**的話就是「怪盜」，打扮看起來窮困的就是「盜賊」。藉由**掌握肌膚露出與穿戴裝備的多寡**，可以讓人很容易就從外觀看出這個人物就是盜賊。

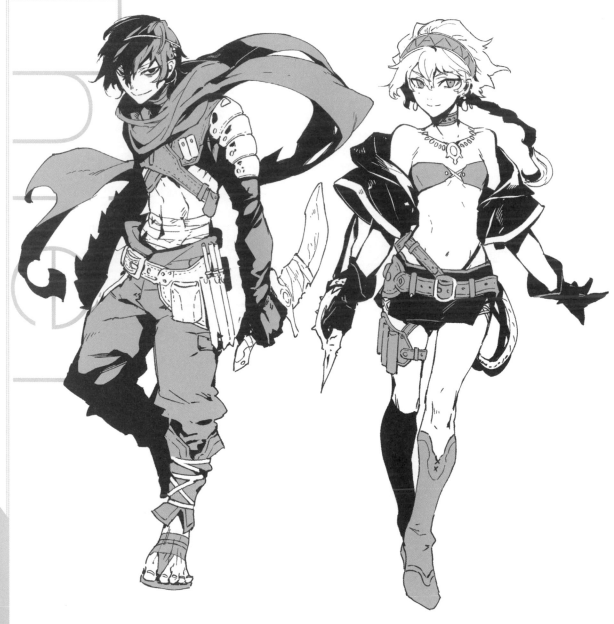

●短劍的拿法

像暗器那樣的小武器，光是拿法就可以做出各種演出。

將武器指向前方等拿法，讓武器變得顯眼，可以展現武器所擁有的魄力，但另一方面，刻意將武器畫小，將武器藏起，伺機而動……可以營造出**展現角色特性的演出重點**。

此外，在描繪持有眾多小道具的盜賊時，要表現「持有多種武器，依狀況不同使用不同武器」也是很容易的。

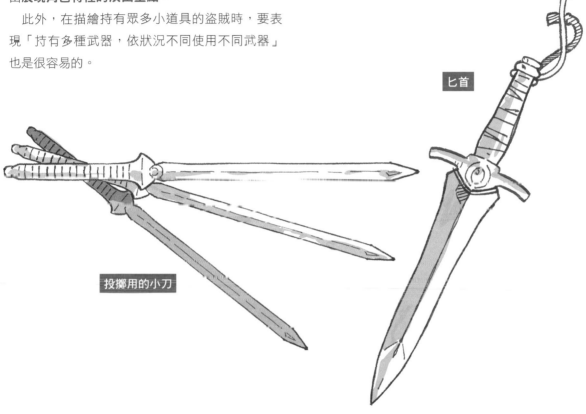

匕首

投擲用的小刀

O N E P O I N T

短劍的種類與角色設定

・拳劍（Jamadhar）
把手部分呈H型的特殊武器。在拳頭前方裝備了劍尖，所以適合用毆打敵人的方式進行攻擊。

・三刃匕首（Stilett）
尖端相當銳利，特別強化了可以戳刺進鎧甲間縫隙的功能。適合讓暗殺者等角色使用。

・格擋匕首（Sword Breaker）
刀刃上有著有趣的凹凸設計，說不定能給角色添加個性。

・葉門雙刃彎刀（Janbiya）
刀身彎曲的短劍。阿拉伯的盜賊等人時常使用。

01 盜賊服裝的畫法

●重點為「布」和「小物」

　　雖然統稱之為「盜賊」，但其中包含了忍者、盜賊、暗殺者……等各種職業，設計時的重點在於「**布**」和「**小物**」。

　　將裝了暗器或寶物的小袋子裝備在身體的各處，看起來就很有那樣的感覺。因為是個需要避人耳目的職業，所以不喜歡會發出聲音的金屬而穿戴布製品……盜賊的打扮會讓人忍不住有這樣的想像。

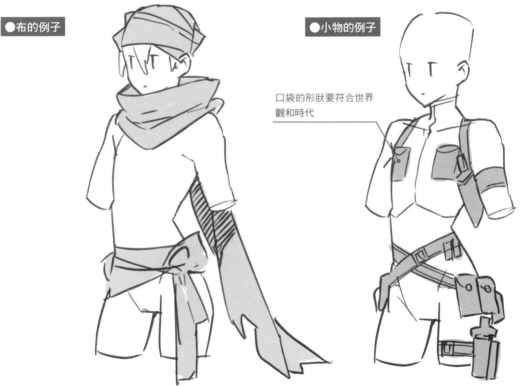

●布的例子

●小物的例子

口袋的形狀要符合世界觀和時代

O N E P O I N T

小袋子（Pouch）

　　為了攜帶小道具而使用的袋子。依照各文化圈的不同，形狀、素材與洗練度都會有所差異。「左手使用的東西就放在左手容易拿得到的位置」，是個能像這樣試著增加一點真實感的設定就很有趣的道具。

 短劍的畫法・握法

●刀刃有破損的話就有使用感

盜賊的裝備，個人覺得**經常使用的武器**較適合。

武器的使用感，可以用金屬光澤的斑駁化、加上細小的傷痕、在設計上加上調整（捲上布、有修復痕跡）等來表現。

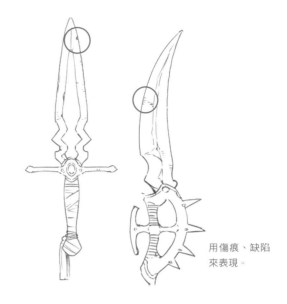

用傷痕、缺陷來表現。

●必要的握法

大家都喜歡的逆手握法。

只畫一張圖時很帥，但要注意，**姿勢意外地難以變化**（手臂的展開距離比順手握來得短）。不過，不考慮畫多少張和技巧，依自己喜好去畫就沒有問題了。

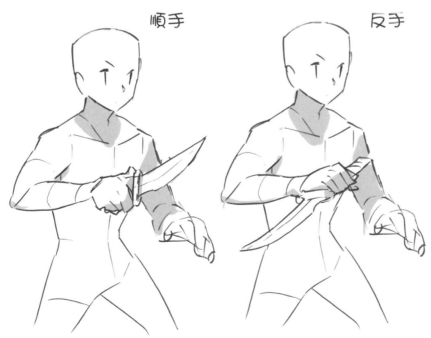

順手　　　　　　　反手

03 盜賊的姿勢的畫法

●光源與情報密度結合的方法

　　一股作氣仔細地畫的，怎麼變成主題不明確的圖了……很多人有這種經驗吧？

　　第一眼看到一張圖的瞬間，吸引目光的是畫得特別精細的地方。全體都畫滿的話，會不知道要看哪裡，視線會混亂掉。為了突顯想強調的地方，適當的掌握**情報量的疏密程度**，就可以完成讓人看來舒服的構圖。

　　在這張盜賊的插畫中，

　　想強調的重點有**①從臉到身體的流動**、**②右手的武器**、**③飄揚的披肩**。（圖①）在這個部分加上光影線，比**其他部分更仔細描繪這些地方的凹凸**等，增加情報量。

　　相反的，在這些部分以外（腋下到腰間、腳等）只要用大片的陰影帶過，**減低情報量**。

　　在插圖中畫上光影時，比起實際的光線來，有很多不正確的地方。但可以追求理想的畫面也是插圖的優點，還能夠摸索「**讓人看來舒服的光線**」唷。

圖①設定吸睛的重點

①從臉到身體的流動

③飄揚的披肩

②右手的武器

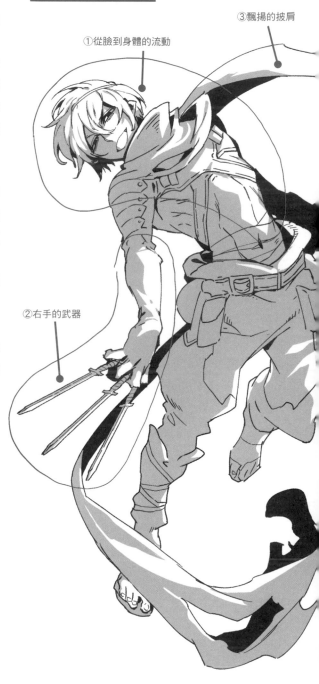

●擺姿勢也能展現出個性！

與劍士或武鬥家等讓人覺得擁有有強大力量的角色不同，盜賊適合**身體輕巧如雜耍般的姿勢**，請一定要在姿勢中加上不同的個性。

與雙腳貼在地上結實地反應體重、看起來重力很強的姿勢相反，輕飄飄、軸心不安定的姿勢，可以給人**輕巧流動的印象**。

這個盜賊的姿勢是難以站立的S型，有著像是在做什麼動作時被補捉到的輕快感。（圖②）

另外，在身體的流動之外，披肩的飄動也可以為動作增加複雜的印象。但是，這個布如果只是無軌道的亂竄會分散視線焦點，可以拿來當作**誘導視線到想要強調的部分的的補助道具**。

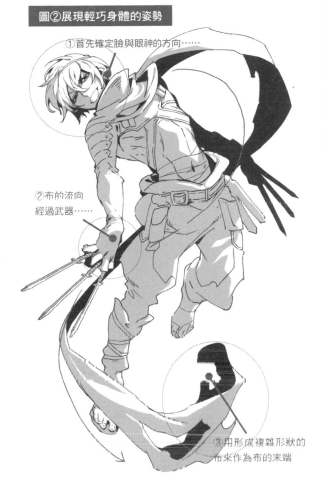

圖②展現輕巧身體的姿勢

①首先確定臉與眼神的方向……

②布的流向經過武器……

③用形成複雜形狀的布來作為布的末端

●逆轉的姿勢

不太有適合線上遊戲？

未採用的姿勢。身體前方完全被遮住，無法表現裝備的魅力，因此未採用。線上遊戲的插圖通常帶有話框（像畫面角落的花邊等），而因為臉以下的構圖重點部分常被遮擋住、對話畫面會只有一個人呈現逆轉的情況，所以不太有機會畫逆轉的姿勢。

Ok

沒

05 騎士篇

●一邊騎乘一邊戰鬥的職業

戰士或騎士是騎乘在動物上戰鬥的職業。騎乘的動物從馬到龍都有，依狀況使用不同的武器。

與畫人物本體時不同，畫跨坐在動物上的動作難度很高，但動物＋人物的插圖，迫力拔群。請一定要挑戰看看。

●根據座騎來加上特徵

調查實際上騎乘現實中存在的馬、駱駝、象等動物上戰鬥的人，會發現他們會依動物的體型大小與文化差異有很大的不同。

在幻想故事中亦不例外。從龍開始的各種幻想動物，去**配合每種動物的體型與不同的騎法和深入思考騎乘的人的文化**，就可以讓這個角色的個性浮現出來。

因為是幻想故事所以也會有非現實的描寫，但想要加上真實感時可以參考現實中的騎兵。馬鞍和韁繩等道具，是為了讓動物更舒服的被騎乘和控制，也包含了技術在裡面，加入這些重點的話可以產生**「互相了解」**的感覺。

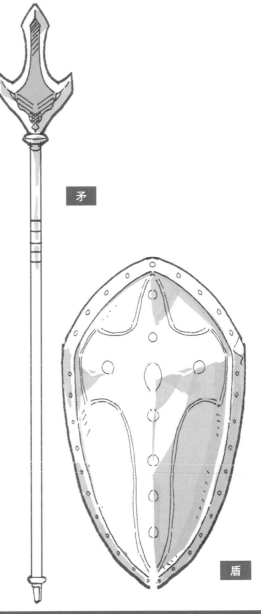

矛

盾

O N E P O I N T

槍、盾的種類與角色設定

・矛
槍頭為圓錐形、用來突刺的槍。適合身上有鎧甲的騎士。

・闊劍
有著劍狀的刀刃，是一種設計較不同的槍。無論和風或西洋風都可以應用。

・大盾
橢圓形、長方形的大型盾。可以配合角色選擇適合的形狀和設計裝飾。

・圓盾
圓形的小型盾。防禦範圍較狹窄，優點是機動性強，適合輕巧的角色。

騎士的服裝畫法

●視情況來做變化

騎馬的戰士的服裝與劍士篇的說明幾乎相同，但在騎乘龍等的動物時，需要有與實際存在的動物不同的想像力。例如……

①在高處飛行→需要耐寒用具

②不給動物造成負擔的服裝→輕裝

③臉會面臨強風→加上護目鏡

考慮不同的狀況，需要哪些不同的服裝，就可以看到設計的方向。

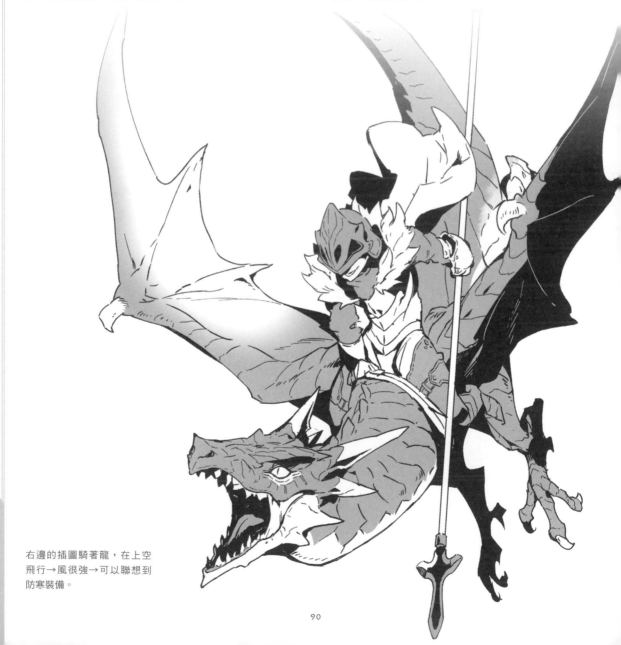

右邊的插圖騎著龍，在上空飛行→風很強→可以聯想到防寒裝備。

●現實中的飛行服裝備

　　參考現實中飛行員（以前的型式）的飛行服　　念更增加了說服力。
等，加上幻想風格的裝備會更有趣，而因為有概

飛行服裝備例

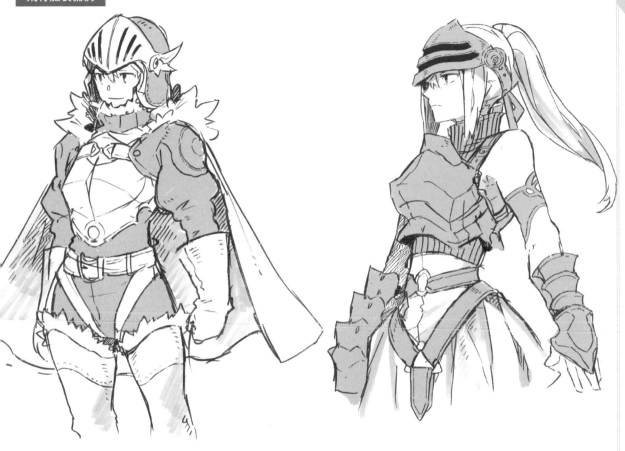

O N E P O I N T

相同的服裝

　　統一顏色、樣式等增強搭檔感的話，人與動物之間的組
隊感會更強。此外，穿戴著國徽或家紋等更可以與其他人
擁有的騎乘動物作區別。

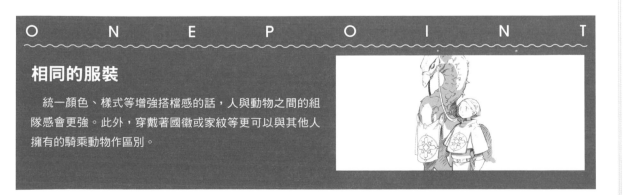

02 思考騎乘動物的鎧甲與金屬用具

●以龍為例子

龍身上堅硬的麟片也是其魅力之一，鎧甲包覆的部分越少越顯眼。畫上為了騎乘而裝上的馬鞍或馬轡的話，更能表現出這個生物的存在感。

前部位

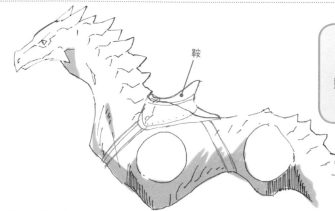

鞍

· 適合用兩隻腳步行的動物。
· 不會阻礙前腳（或翅膀）的動作。
· 深度夠且安定的馬鞍。

中間部

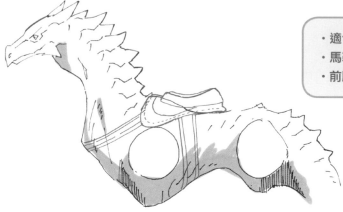

· 適合四隻腳步行的動物。
· 馬鞍在一般的位置。
· 前腳沒有負擔，很好動作。

後部位

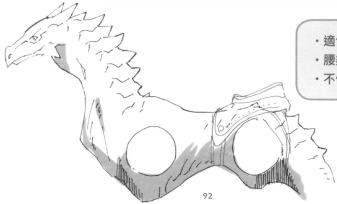

· 適合四腳步行的動物。
· 腰夠粗的話會有安定感。
· 不使用韁繩，而是使用鞭子。

●參考實際存在的動物

從零開始設計很困難,可以先參考馬具。

馬轡

●騎乘模式

依動物的體型及所前往的場所而改變。思考雙腳步行時與四腳步行時身體的重心落在哪裡並找出平衡點來畫,能更自然地表現出來。

●騎在腰部的模式

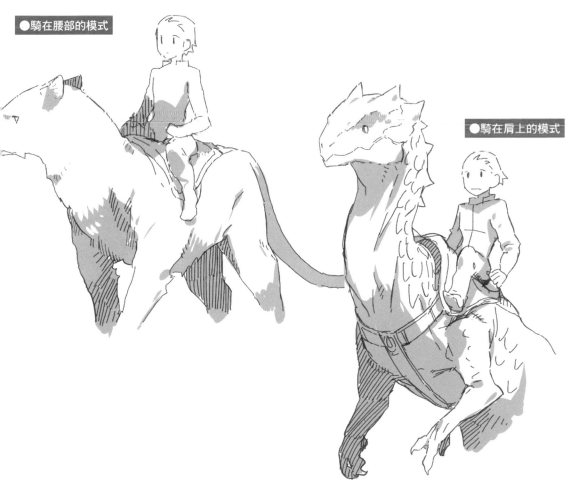

●騎在肩上的模式

 騎士的武器構成

基本上,武器以不會影響到動物的動作為主。
因為是虛構的,所以不管什麼種類的武器都OK。

在這裡介紹四種類型。

●槍類

　拿槍的手擁有長度,另一隻手拿盾的時候,將槍夾在腋下是基本姿勢。

●雙手槍類

　手持雙手槍時,自由度沒有拿單手槍高,但容易畫出強而有力的姿勢。

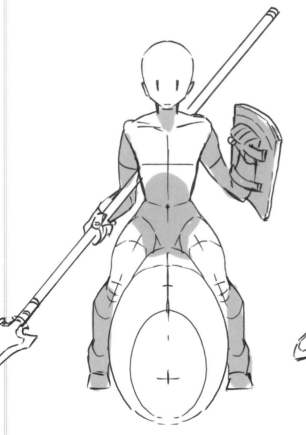

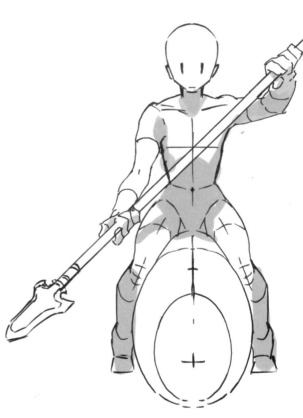

・依防御力可攻可守型
・特徵是攻擊距離長

・在騎士中也是特別出眾的角色
・特徵是有力的POSE

●劍類

一邊騎乘一邊揮劍時，為了不揮中動物，基本上只攻擊位於側面的敵人。

●弓類

騎乘＋弓類武器，需要描繪動物與複雜的弓的動作，是難易度較高的類型。

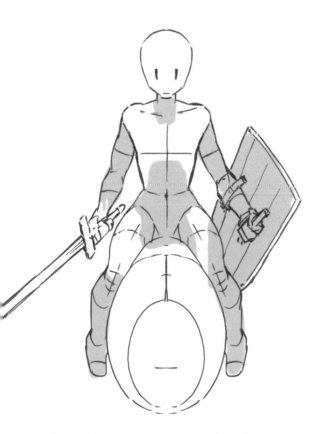

- ·比槍的範圍小、較為輕巧的模式
- ·聖騎士等的高級角色

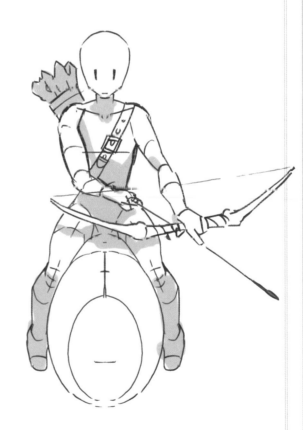

- ·比騎士更偏向騎馬民族
- ·精靈等森之民族
- ·日本風的角色也很適合

04 騎士姿勢的畫法

●人與動物、構圖的比重

同時描繪人類與動物時，哪一個要畫得比較大……這是常常出現的煩惱。畫騎士時，要從**重點要放在角色或是其他**這一點來思考構圖。

有「操控○○（動物）的人類」的概念的話，能清楚看見人類的構圖是必要的。不要讓身體變成動物的附屬，將主要的視野放在人類這邊的話，就能誘導視線並增強印象。

相反的，概念是「被人類騎乘的○○（動物）」的話，因為重點是動物，先把人類放在一邊，以表現出動物的魅力為第一考量來構圖就OK。

P.88的插圖，是為了強力表現出騎乘角色的特色，而將比重放在動物身上的構圖。

這一頁的插圖則是為了凸顯出人類，所以是容易看清人類動作的構圖。

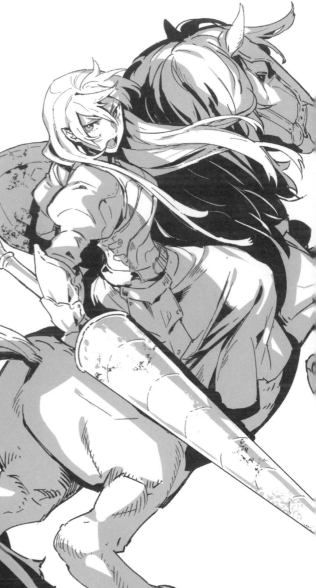

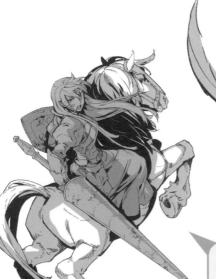

想看清楚
人類＞動物的話……

●被畫面切割時的比較……

　　雖然是稀少的極端例子，**畫面內放了大的配置物，不遮掩身體增加角色的情報量，可以吸引視線**。

　　兩個都想畫得有魅力，兩者都得引人注目……騎士的構圖難易度很高。目前的幻想故事、戰國、三國志等的卡片插圖中，騎乘角色很多。可以多注意插畫家們是怎麼在構圖中取得人類與動物間的平衡的。

以人類為主

以動物為主

●垂掛之物的飄動

　　依據位置，**在靜態畫面時安靜的垂下，動作中的畫面則激裂的擺動**，可以當作狀況或印象的補充說明，也可以變化位置等，垂掛之物有不少優點，在煩惱要如何增加特徵時很推薦用這招。

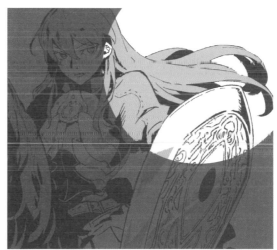

各種 前衛角色

到目前為止介紹的幻想前衛角色都還是一般的職業，這裡要簡單介紹特殊的前衛角色。一般職業的應用系，或是雖不是主要角色但充滿魅力的角色還有很多，讓我們一一來研究看看。

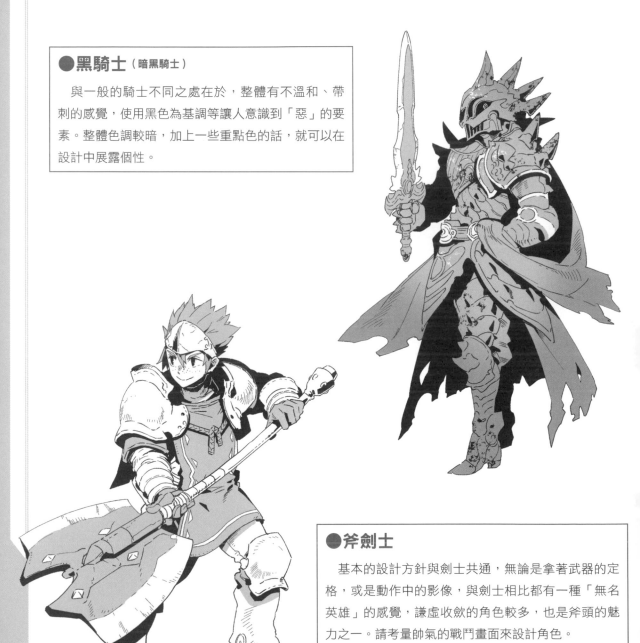

●黑騎士（暗黑騎士）

與一般的騎士不同之處在於，整體有不溫和、帶刺的感覺，使用黑色為基調等讓人意識到「惡」的要素。整體色調較暗，加上一些重點色的話，就可以在設計中展露個性。

●斧劍士

基本的設計方針與劍士共通，無論是拿著武器的定格，或是動作中的影像，與劍士相比都有一種「無名英雄」的感覺，謙虛收斂的角色較多，也是斧頭的魅力之一。請考量帥氣的戰鬥畫面來設計角色。

●狂戰士

　一邊意識著粗暴的裝備及強力的姿態來設計。就算並非一眼就看出狂亂的要素，也可以做出讓人覺得「完全看不出來在想什麼」的不普通的設計。

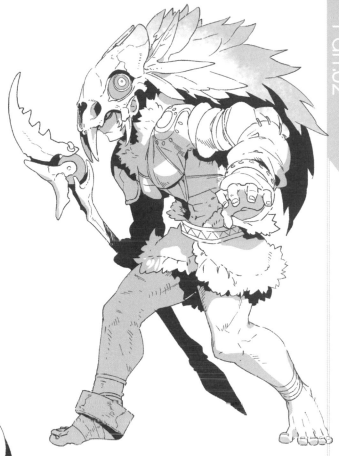

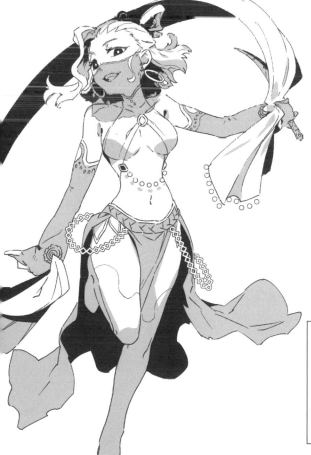

●舞者

　可以展露身體曲線的衣服，能使舞蹈動作更加的明快，也更有舞者的感覺。以實際存在的舞蹈道具（扇子、傘、絲帶等）來設計舞者裝備等更可以表現出個性。

讓世界觀更引人入勝的要素們

有「浮遊物體」、「無視物理法則的東西」的話會更加有幻想風格

　　就算是從現實來看很不合理、非常識的設計也可以用「因為有魔法」的理由來合理化是幻想故事的醍醐味。再奇怪的要素，只要在那個世界觀裡是理所當然的存在即可。這可是表現繪師的創造力的時候。

①浮在杖的前端的寶石
（因魔法或反重力而飄浮的寶石）

②裝備巨大武器的小孩子
（無視重量的巨大武器、防具）

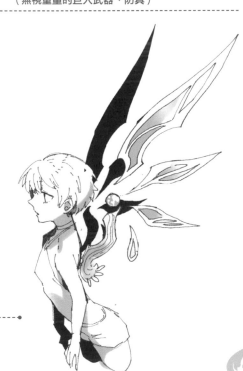

③不是一般翅膀形狀卻可以飛的雙翼
（改變現實中有的翅膀形狀）

Part. 3

用服飾與道具來帶出魅力！

後衛角色的
製作方法

讓我們來看看魔法使或神官等、遠距離戰士、回復角色等後方支援的角色吧。與前衛角色不停攻打的印象不同，沉靜又優美是後衛角色的特徵。將帽子或魔法陣的畫法等學起來的話有很多種使用方法。

●服飾與道具可以表現出個性！

說到後衛職業的代表便是幻想故事中不可或缺的魔法使。基本上不會出現在前線的魔法使的設計，**服裝的重點不會放在身段及武打動作，而是裝備符咒、咒語，以及充滿神秘感的配件**等。比劍或鎧甲等自由度更高，以符合角色與整個世界觀的服裝為主。服裝的穿法也是角色變化的重點之一，來挑戰各種不同的設計方式吧。

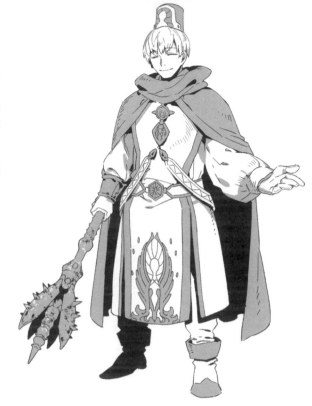

●特效與魔法陣

在插圖中要表現魔法的話，特效與魔法陣是不可或缺的。魔法也有各式各樣的屬性，有基本上的火‧水‧雷等的效果，以及符合世界觀的魔法系統的魔法陣的話，能讓**角色更加生動活潑**。

●畫出魔法使的分別

　　讓我們來看看畫魔法使的方法。基本上魔法使給人的印象就像右圖一般，有著**尖尖的帽子及杖**等道具，依據世界觀的不同，有的主流會是使用**魔導書**，或是用**使魔**等，有各種豐富的變化。魔法使完全是幻想中的存在，髮型或服裝一瞬之間變幻也可以成立。

|silhouette|

O N E P O I N T

決定世界觀的主題吧！

　　思考現實中並不存在的魔法使的設計時，可以參考實際存在的民族服裝或是中世紀歐洲的服裝。決定設計的方向後再加上幻想風的裝備，可以完成更好的設計。從下一頁開始，與劍士相同，介紹從基本的魔法使到各種不同變化的魔法使設計。

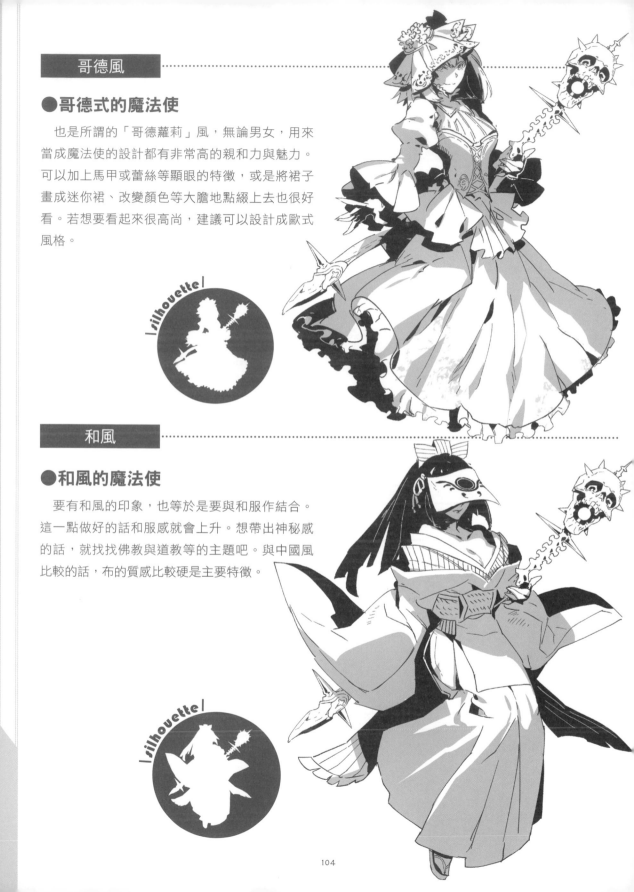

哥德風

●哥德式的魔法使

　　也是所謂的「哥德蘿莉」風，無論男女，用來
當成魔法使的設計都有非常高的親和力與魅力。
可以加上馬甲或蕾絲等顯眼的特徵，或是將裙子
畫成迷你裙、改變顏色等大膽地點綴上去也很好
看。若想要看起來很高尚，建議可以設計成歐式
風格。

和風

●和風的魔法使

　　要有和風的印象，也等於是要與和服作結合。
這一點做好的話和服感就會上升。想帶出神秘感
的話，就找找佛教與道教等的主題吧。與中國風
比較的話，布的質感比較硬是主要特徵。

中國風

●中國風的魔法使

　　與和風要區分有點困難。和服的線條都是直線，中華服的布紋皺摺是垂墜的曲線，請留意輕柔與較薄的感覺去畫。另外，髮飾和裝飾較多用金屬製成，與衣服互相搭配又鮮豔較適合。

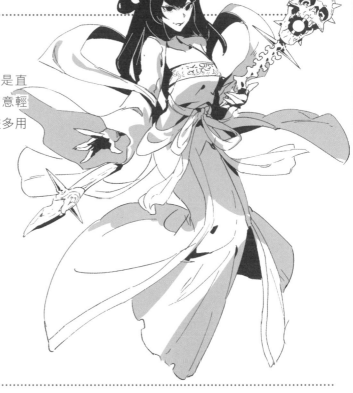

現代風

●現代風的魔法使

　　不受限於現代風格，而是配置象徵那種風格的道具來表現自己。這樣說來，可以使用完全合身的襯衫或牛仔褲及跑鞋等象徵現代的配件。如同世界觀之前的橋樑一樣，想像著這些來設計吧。

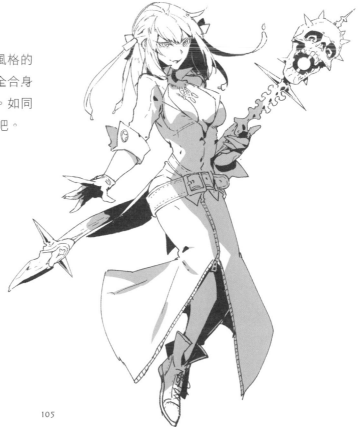

● 用魔法來支援戰鬥的職業

魔法使說是幻想故事的代名詞也不為過，是一個很重要的職業。與加強物理戰的劍士相比，可以使用火・水・雷等多彩多姿的魔法，也可以對武器搆不到的遠距離進行攻擊。若可以表現那樣的能力，是做出有魅力的角色設計的捷徑。

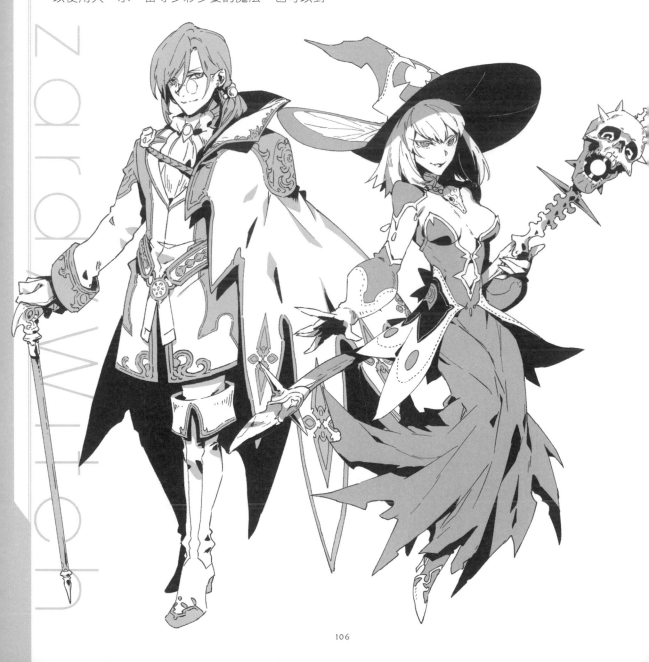

●魔法道具的說服力

幻想故事裡的「魔法」是什麼都可以做到的力量。在描寫這些奇幻的內容時，**可以更有說服力的小道具之一就是「杖」**。為什麼拿著這把杖呢？這把杖要怎麼使用呢？像這樣的把設定整合也很好。「因為有這樣不可思議的道具所有可以使用這種不可思議的魔法一點也不奇怪」讓人一眼見到這個角色就浮現出這樣的想法也是目的之一。

武器的設計可以反映所持者的角色給人的印象。「使用著如此不吉祥的杖的是怎樣的人物呢？」也可以形成像這樣的餌，若是讓讀者這樣上勾的話就有大功勞了。

杖

魔導書

O N E P O I N T

魔法道具的種類與角色設定

・杖
魔法使的必要道具。長度與設計可以看出角色的個性。

・魔導書
除了杖之外，有些角色使用魔法書當道具，可以更有區別性。

・掃帚
一般印象中魔法使會使用的道具之一，一般使用來飛翔在天空中。

・寶石
能拿來活性化能量等的道具，非常便利。可以用顏色來表現出不同的屬性。

一般使用魔法的重點

●無論如何
一定要表現出「無力」的感覺

　　右圖的符號是男女的簡略表現。用這樣的印象再去做變形，**上半身大的話可以給人與男女無關的、有強大力量的印象。**

　　看國外的美國漫畫就很容易懂。例如超人或浩克等力量系的英雄幾乎都擁有強壯的上半身，讓人一眼就能感受到力量。

　　魔法使等後衛職業，基本上與前衛職業比起來較為貧弱，要強調這個屬性時，要**避免「看起來強壯有力的記號表現」。**將上半身畫得較華麗的話也可以更有吸引力。將重心放在腳上，給人一種跑得不快的感覺。

　　雖然也有例外的時候，基本上把腳的輪廓遮掩起來、無法看見腳的動作時看起來會有種不易快速移動的感覺，是有鈍重感的設計。

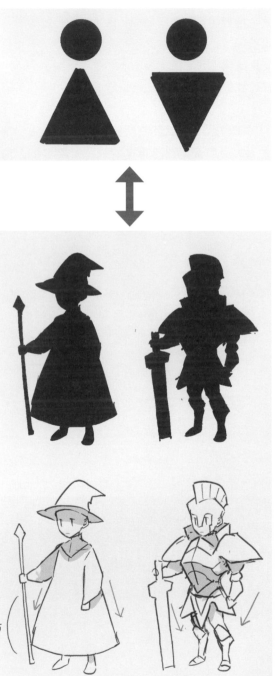

重心在下方

02 魔法陣的畫法

描繪魔法職角色的時候不可或缺的魔法陣。依據角色的世界觀有各種不同的魔法陣,從簡潔到多重,哪一種設計都有。

●組合曲線與直線

　畫魔法陣時,複雜的設計會造成苦戰。這時候要跟畫劍士時相同,clip studio paint的「**對稱尺規**」很方便;或是用**拷貝→左右上下翻轉**也可以做出同樣的效果。魔法陣基本上是直線與曲線的組合,在這介紹簡單的畫法。

1・用粗線畫出基礎

　用粗線的橢圓形畫出魔法陣的底圖,依喜好調整大小與尺寸。

2・描繪中心部分

　在圓的中心做出顯眼的標制。畫上符合角色或世界觀的紋章即可。

3・加入文字

文字就算畫得不太清楚也OK。用手寫草書的感覺也可以，參考古西洋書來寫也可以。

4・加上直線要素

在圓的內側加上直線。五角形或八角形等，拉出類似多邊形的線，就可以形成這種感覺。

5・填滿空白部分

在空隙填上一些花樣就完成了。這裡用細線來增添抑揚頓挫感。與P.41介紹的刺青相同，就算只是用單純的圖案組合也可以畫出有模有樣的魔法陣來。

可以參考古時候的裝飾及
魔術主題的構圖！

描繪魔法使的服裝

這裡介紹基本的魔法使的服裝。時髦的衣服和披風等穿戴的道具，比起鎧甲有種不同的可愛，也 很適合良好的體格。

●戴著帽子的畫法

戴帽子的角度改變給人的印象便會完全不同。想讓人看到人物的表情時，若是完全平行的戴著的話瀏海會被遮住而看不清楚，稍微向後戴容易畫清楚。相反的，如果用帽緣遮住臉則可以表現出神秘的氣氛。

畫帽子的時候看起來**與頭型不合時**很讓人煩惱。不易失敗的畫法是，**先沿著頭部的形狀畫出來，再來考慮不會遮掩視野的合適角度**，就不會混亂了。

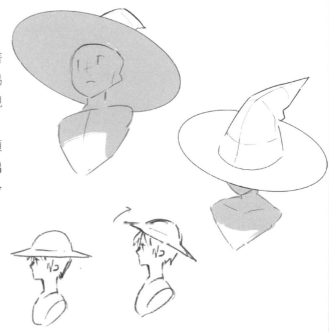

①沿著頭部的線條畫出帽子　　　　　②再加上帽緣

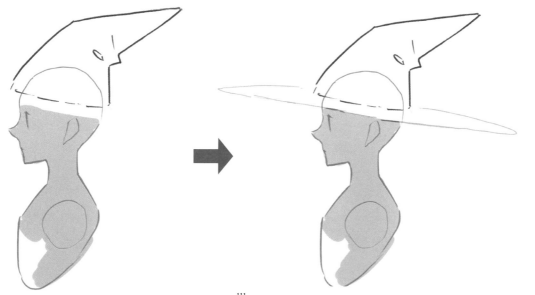

●連帽衣的畫法

上下連起的連帽衣，雖然給人一種難以變化的感覺，但依主題的不同也可以有不同的魅力。

這裡介紹以簡單的設計為基底，以性感或可愛為主題延伸出來的裝備。

性感的設計

好看的性感設計需要**露出度與身體的曲線**。

依各部位的不同，重點式的露出肌膚。

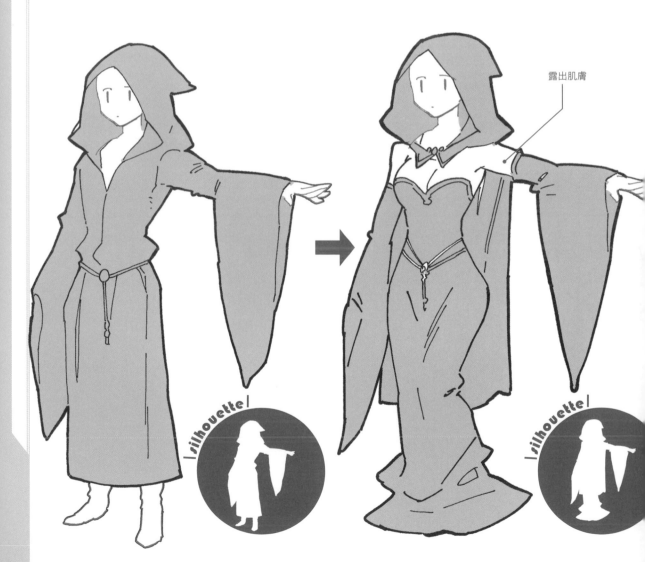

露出肌膚

O N E P O I N T

畫出布料的份量！

魔法職基本上不需要動身體，也不需要大幅度的動作。那麼要怎麼表現出他的動作呢？用服裝來表現。袖子的長度與布的皺摺，如果有膨起的話，就算沒動也會有飄動的感覺。因此，設計之外的連帽等配件也很重要。

可愛的蘿莉塔風格

為了要營造可愛的印象，**舒適又大的帽兜**比較合適。

帽子大的話輪廓會像小孩子，會給人有種年幼的感覺。

將帽兜畫大

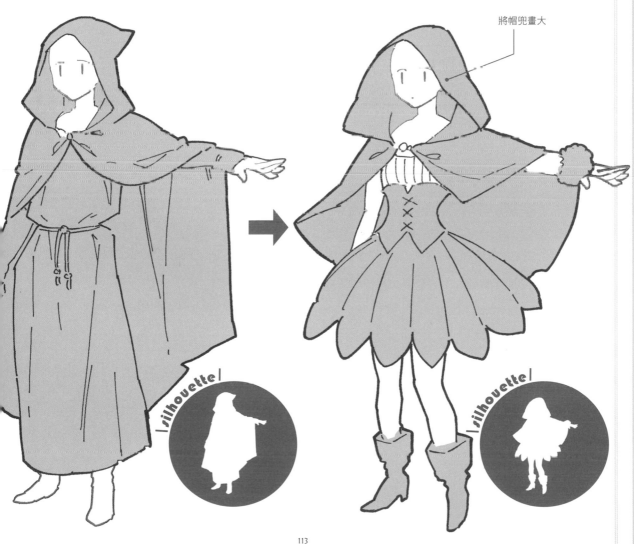

\silhouette\

\silhouette\

●帽兜的畫法

　　畫帽兜時常因為布料的垂墜與獨特的皺摺而陷入苦戰。這裡介紹帽兜的簡易畫法。

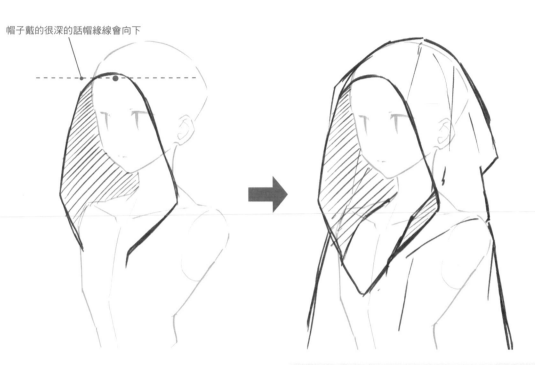

①先畫出臉周圍的邊界

帽子戴的很深的話帽緣線會向下

②以頭的頂點的線條為支點來連接

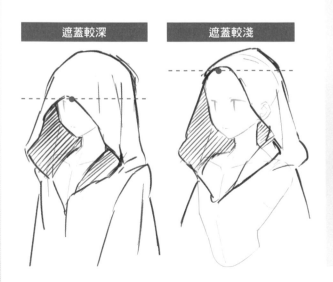

遮蓋較深

遮蓋較淺

帽兜的皺摺基本上是上下（再加上一些斜的）線條。現實生活中衣服的帽兜布料多半較厚，皺摺較少，但幻想故事中的帽兜則給人一種柔軟的感覺。

有關杖的結構

杖的結構基本上與現實的杖相同,把他想成實際手持的長棒會比較容易了解。根據姿勢的不同看起來會改變,在這裡介紹兩種持杖的方法。

●用雙手持杖

　　兩種拿法都是**優等生式的持杖法**。適合拿來描寫灌注力量的感覺。要注意雙手持杖時杖會遮住身體,在身上會形成影子。

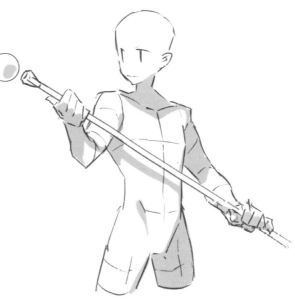

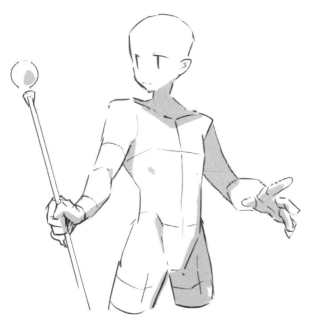

●單手持杖

　　單手持杖時的構圖,空著的手**可以擺出各種不同的姿勢**。角色想要凸顯自己時、還有想讓讀者看清楚服裝時可以活用。

O N E P O I N T

「骨頭」是關鍵道具

　　所謂的黑魔術主題,骨頭道具是一看就懂的、褻瀆的、有毒的設計。

　　人、哺乳類、鳥類、魚類等,各式各樣不同形狀的生物骨頭,可以選擇適合角色個性的來好好使用。

描繪魔法使的姿勢

●思考各部位的表現手法

3D遊戲裡，為了讓角色不會被看膩，會追求在不同的角度看起來幾乎像完全不同的角色一般，讓角色有完全不同的新感覺。

因此，**角色在換了POSE之後氣氛完全不同的表現手法**是很重要的，也是讓設計變得更加有魅力的重點所在。

若是能讓人驚訝「這個部位竟然可以這樣動作」的話，就引起了讀者的興趣。除了能讓人更有記憶點，多次描繪同一個角色時，可以藉由一部分的大幅度變化，來改變整體的氣氛也是一個優點。

這個插圖的魔法使是用披風來表現。**輪廓一旦有巨大的變化**，氣氛也會隨之煥然一新。

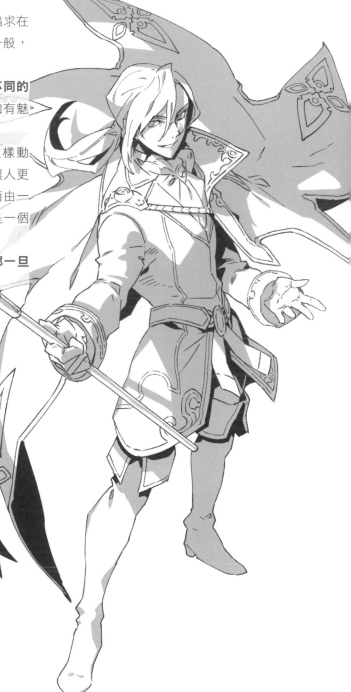

●圖案的畫法

描繪複雜形狀的衣服時，**可以使用變形功能簡單的畫出來**。首先，**在別的圖層先畫好正面的圖案**（圖①）。這時候為了之後容易使用，小撇步是上下要畫得方正準確。

然後在變形功能中選擇「網格變形」來調整（圖②）。photoshop裡是「變形→網格變形」，clip studio則是「變形→網格變形」。然後再配合下面衣服形狀來調整圖案（圖③）。

如果變形感太強造成線條有違和感，在變形的圖案線條周圍，再照著描一遍的話，會更能與下方的圖案融合在一起。

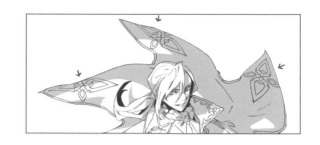

圖① ②

③ ④

配合布料的形狀變形！

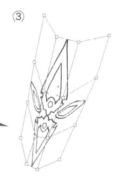
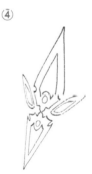

●避免看不清楚細節的構圖

右邊的兩張圖是前一頁的插圖的棄稿。雖然很喜歡廢稿①的表現力，但在需要詳細説明角色時，**披風把大部分的身體遮住，雖然構圖很不錯但無法清楚的説明**因而廢棄。

②則與P.106的角度相同，想要讓大家看看不同的角度，因此只採用了飄揚的披風。

廢稿① 廢稿②

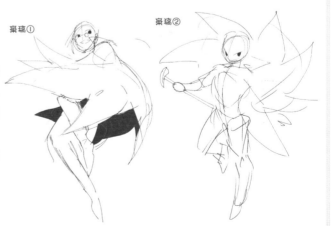

客座插畫家專訪

瞑丸イヌチヨ

同樣在遊戲界裡活躍的插畫家‧
瞑丸イヌチヨ的問答。

──擅長的領域是什麼呢？

常描繪蒸氣龐克風或近未來風主題的混和幻想作品，頹廢的世界觀、鎧甲、外骨殼風的硬質地設計、人類異形、男性等主題。

──是參考什麼東西來設計幻想的世界觀？

跟我想畫的印象與主題相符合的遊戲或動畫的設定資料集與畫冊，也會在網路上搜尋。不過不會只參考一樣，而是會看許多不同的作品來構思。

──當插畫家需要注意的事情是？

確實地了解客戶的要求。發案的目的之外，還要注意發案文中字裡行間客戶的特性、發案給自己的意圖、提供給插圖者內容的方向性的綜合考量，盡量不要有想法上的差異。由於客戶是捨棄比自己更厲害的繪圖者來找我們，所以要特別注意這些細節。接著就是不要跟身邊的朋友（不只是社交平台上的）說出來。然後就是，注意不要感冒。

──請給從現在起想當插畫家的人一些建議。

請保持正常規律的生活、健康的身體和健全的精神！交一些就算有金錢問題也可以開口的朋友！對各種事物抱持著興趣，減少「沒畫過的事物」！

說實話可以用來工作的畫力，不開始工作的話也學不會，畫得好或不好之後再說吧！對我來說，就算將自由插畫家當成目標，也要先進公司去磨磨畫技比較好。這樣就可以把上面的問題一次解決。

──謝謝您！

瞑丸イヌチヨ

遊戲開發公司的設計師。同時也為『卡片鬥爭！！先導者』、『龍族拼圖』等遊戲畫插圖

使用軟體 CLIP STUDIO PAINT（過去也用Photoshop）
Twitter https://twitter.com/May0_D
piciv https://www.pixiv.net/member.php?id=31312

初出：ファイターズコレクション2017

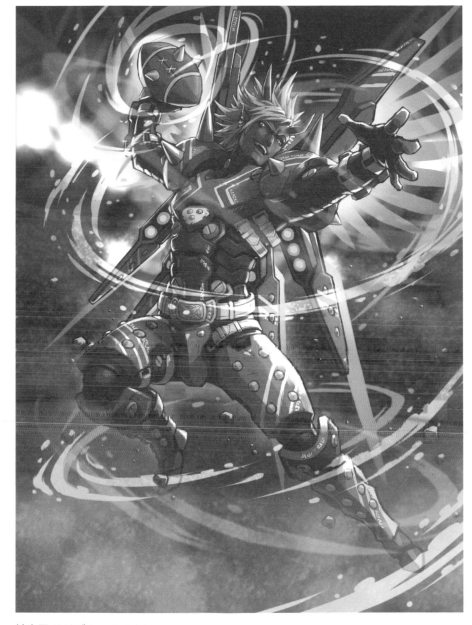

妨害王 テリブル・ライナス
被指定的設定是「近未來的世界觀」「像美式足球般的競技明星選手」，所以配置了看不出來是金屬素材的
裝甲，再用螺絲頭來增加金屬感。肩・胸甲則加入了美式足球的印象。另外為了加強明星感，加上了很有存
在感的翅膀，顏色也選用紫色、橘色、淺藍等強烈的色彩。

製作時間：底稿三小時左右，完稿十小時

●以回復為主的職業

說到神官，是以奉侍神明為主的聖職者。在幻想故事中可以是魔法職，比起戰鬥更常在回復同伴。與魔法使的區別有些困難，好好畫出神官的重點特徵就可以畫出更有神官風格的圖。

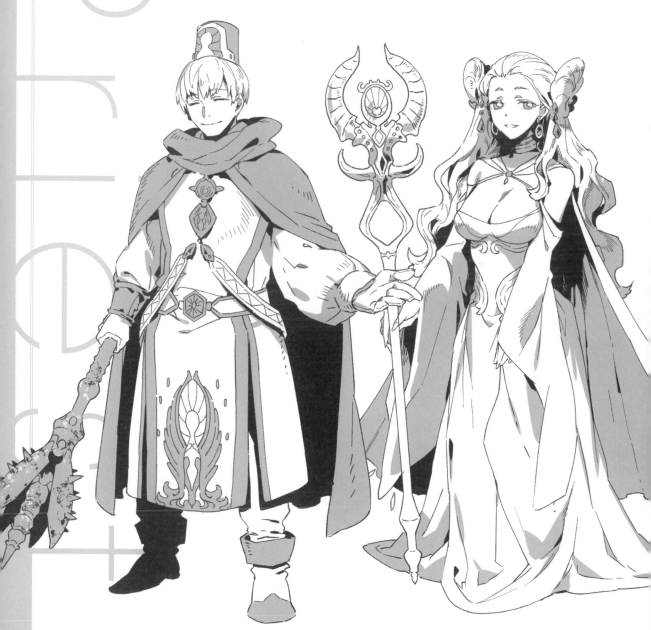

●也可進行物理戰的神官

在電玩玩家間，可以衝出前線的神官僧侶被稱為「暴力法師」，實際上武鬥派的僧侶也實際存在。從流星槌、權杖等鈍器一直到槍或長刀等長兵器之類的各種武器，**武器的選擇也會影響角色給人的印象**。

不要被「因為是神官所以要選擇某種武器」的想法侷限來思考武器的選擇吧！

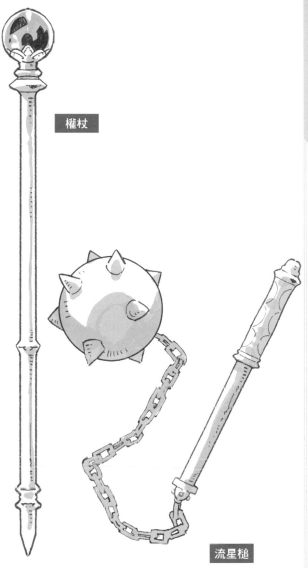

權杖

流星槌

O N E P O I N T

武器的種類與角色設定

・杖
神官使用杖時只要穿上神官感的衣服就能跟魔法使作區分。

・錫杖
僧侶所使用的杖。和風的世界觀的僧侶會使用。

・流星槌
以宗教上的理由「想避免流血」為特徵，實際上也有被僧兵所使用的武器。

・聖書
把他當成神官的魔法道具，設計的範圍會更加寬廣。

01 一般神官的重點

●低機動性的設計

神官通常以宗教為主題在帽子等處畫上華麗的裝飾。基本上給人不靈敏的印象，看不到腳的設計較能表達這種印象。雖然穿著誇大厚實的衣服，但防禦力卻很低，有種弱不禁風的感覺。

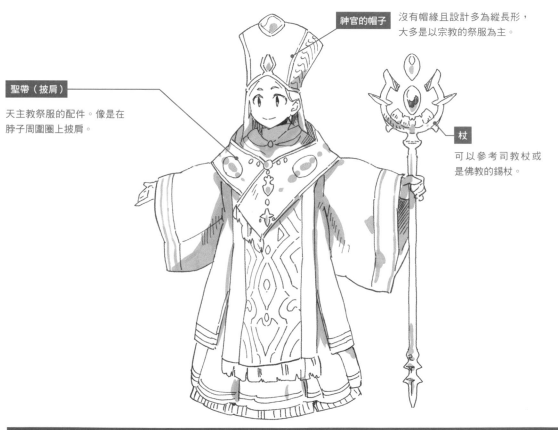

神官的帽子
沒有帽緣且設計多為縱長形，大多是以宗教的祭服為主。

聖帶（披肩）
天主教祭服的配件。像是在脖子周圍圈上披肩。

杖
可以參考司教杖或是佛教的錫杖。

 O N E P O I N T

清潔感

宗教色彩強烈的神官（僧侶），遠離污穢的聖潔感很重要。純白的連帽衣、整齊的髮型、沒有傷痕的武器等。相反的，穿著破舊的衣服上戰場的僧侶也是一種不同的設定。

02 神官的服裝配件

神官服裝的重點，是要加上有神聖感覺的金屬裝飾，十字架或羽毛等主題和祭服的聖帶等也不錯。這裡介紹兩種模式。

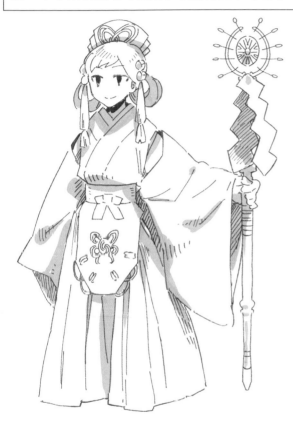

●和風

以日本的神職衣裝為主題，搭配東洋風的世界觀。

●阿茲特克風

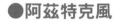

與西洋・東洋風不同，露出肌膚之處雖然顯眼，但也是神官風格的一種。加上鳥的羽毛等動物風格的裝飾，彰顯出野性的感覺。

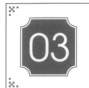 **神官姿勢的畫法**

●描繪女性的身體曲線時

　　畫很有女人味的身體或姿勢時，**身體的線條會呈現S形的曲線**。

　　四肢不是完全伸直，腰、膝蓋、手肘及手腕等處都稍微彎曲，有著讓身體呈流線形的感覺。

　　不要畫出充滿力量的動作，有充份餘裕的姿勢更有女人味。前一頁站得直挺挺的姿勢也有神官的感覺，華麗的流線型動作也很好。

> 加入流線型感覺的姿勢更有女人味！

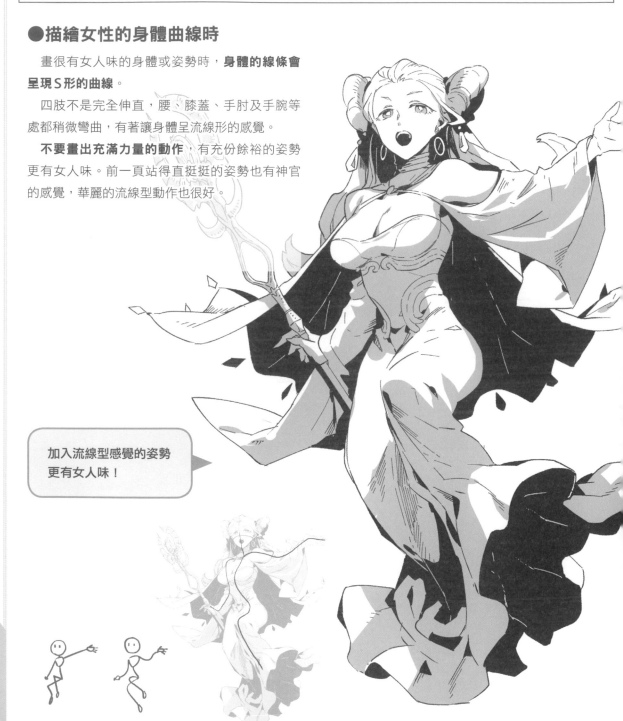

●布的皺摺效果

披風或連帽衣等布料形成的皺摺複雜且較難表現，但光用這個就可以讓畫面變得更豪華，流動感也能夠表現出主題，請一定要挑戰這個重點。

另外，意識著有些地方皺摺較多、有些地方皺摺較少去畫的話，會更有層次感。

皺摺較少

皺摺較多

●想參考皺摺的話

參考西洋的宗教畫或雕刻等可以學到很多漂亮的皺摺表現方式。

小撇步就像前面說的一樣，用皺摺的多寡來營造層次感。

●對狩獵很擅長的職業

遊俠是使用弓箭狩獵的職業。了解在自然中生活所需要的所有知識。與近戰武器不同，射箭的姿勢武器與身體的間隔距離很困難。了解弓矢的功用後，開心的描繪吧。

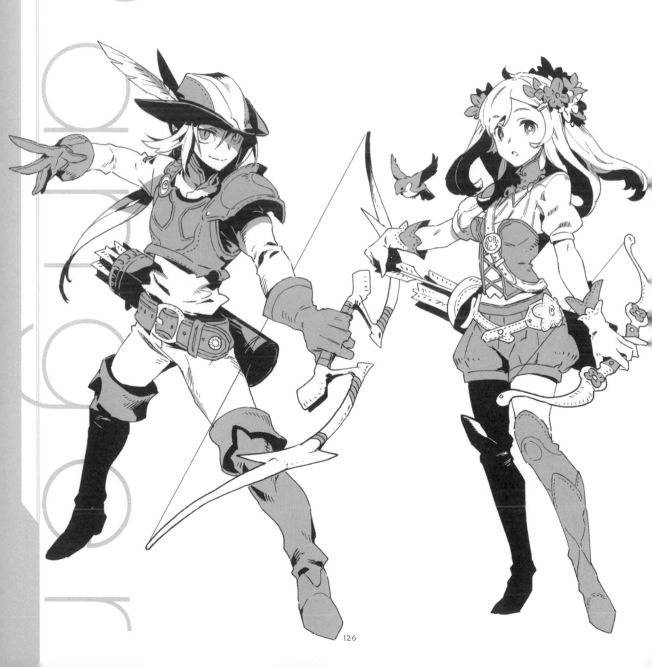

●武器的概念

　　雖然不是一說到遊俠就全都是弓，但考量角色特性，能選擇的武器比想像中的少。建立一個遊俠角色，用「**使用狩獵道具當武器**」「**使用有所堅持的特殊武器來狩獵**」這樣的概念來設計更可以增加想像的空間，也很不錯。

　　角色概念（要創作什麼樣的角色，進行各種設定等）是設計角色的基石。煩惱如何設計時就**回想角色概念並重新整理一遍情報**吧。

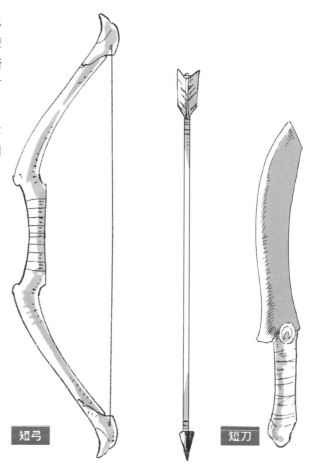

短弓

短刀

O N E　P O I N T

弓、短劍的種類與角色設定

・和弓
與西洋弓不同，比較沒有凹凸緩急，是較簡單的設計，可以加上裝飾看看。

・十字弓
用板機來拉弓的動作是特徵之一，適合機械發達的世界觀或是力量較弱的女性角色。

・彎刀
刀身呈く字形的短劍，也可以用來狩獵。

・短刀
實際使用在農業、林業的刀，刀身薄且輕巧，適合靈巧的角色。

遊俠的服裝畫法

●森林風

基本上與盜賊相近，會設計出**體態輕巧的身體線條**。以自然為主題（動物或草木）可以增加識別性。另外，遠距離狙擊獵物的遊俠，為了不讓獵物發現，選擇會**與風景同化的服裝**也不錯。

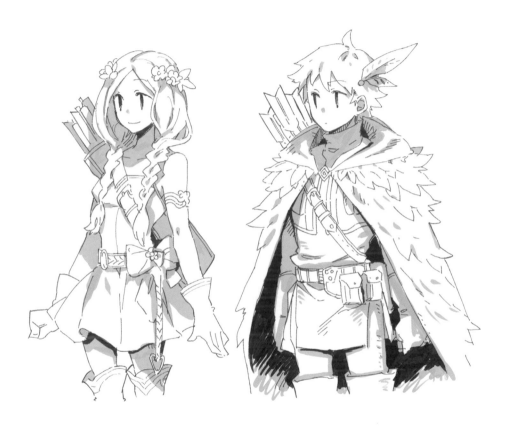

ONE POINT

小花絮

「披風的外面有箭筒」「箭筒是怎麼背上去的」等，『看起來很帥』與『符合物理上的邏輯』之間的取捨也是煩惱之一。

在重視真實度的作品中，非現實性可能會引來一些雜音，但因為是幻想故事，為了帥氣而有些違背物理法則的存在是可以接受的。

因為是一切都可以用魔法來解釋的世界觀，無論哪一種設計都可以實現。因此不用想太多，勇敢地畫出帥氣的設計吧！

02 持弓的姿勢

與劍或杖等不同，弓與身體的姿勢合為一體，畫起來是個辛苦的挑戰。持弓的方法與身體的平衡感很難抓，了解結構的話就比較容易畫出來。

●注意弓與身體之間的間隔

射箭時，箭的高度大約在弓與持弓的手臂的肩～肘左右。持弓的手注入力量，抓著箭的手則自然的拿著。

平常時可以挾在腋下。若是想要更有説服力，可以參考弓道或是射箭運動。

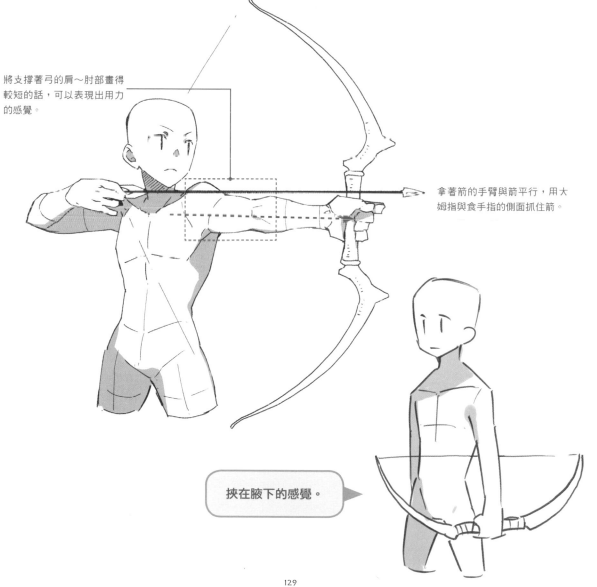

將支撐著弓的肩～肘部畫得較短的話，可以表現出用力的感覺。

拿著箭的手臂與箭平行，用大姆指與食手指的側面抓住箭。

挾在腋下的感覺。

●箭筒的裝備方法

箭筒的裝備法可以分為三種。不是只要能裝上去就好，加上角色的職業或時代背景來考慮的話會更有說服力。在網路上用『Quiver』來搜尋圖片就會出現非常多資料，請一定要參考一下。

①背在背後

取箭時給人一種流暢的印象，是在幻想故事中常被使用的裝備方法。

②掛在腰下

容易取箭的設計。射箭運動等競技中常被使用。

③箭袋的設計

日本平安時代的箭袋設計。呈扇形散開的箭非常帥氣，推薦使用在和風的角色上。

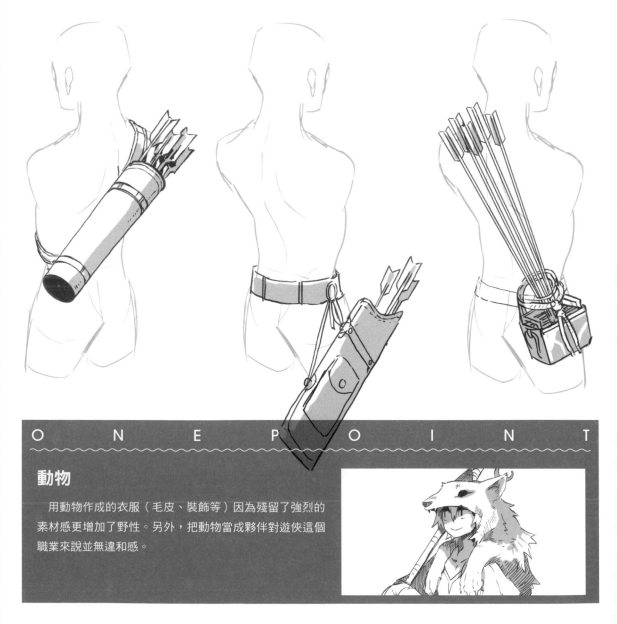

O N E P O I N T

動物

用動物作成的衣服（毛皮、裝飾等）因為殘留了強烈的素材感更增加了野性。另外，把動物當成夥伴對遊俠這個職業來說並無違和感。

03 遊俠的姿勢畫法

●姿勢的向量

拉弓的姿勢，會讓畫面產生清楚的方向向量。做出由交叉產生的次要向量來的話，構圖就比較容易。關於向量、次要向量在前衛篇（P.69）有解說。

這個弓手，①弓箭的向量與②從頭到腳的向量形成交叉。另外，小鳥也在②的向量上，視線的焦點不至於被擾亂。

所有的要素都放在同一個向量上的話，畫面容易單調，把頭髮的飄動打散增加變化，整體的輪廓會更加醒目。

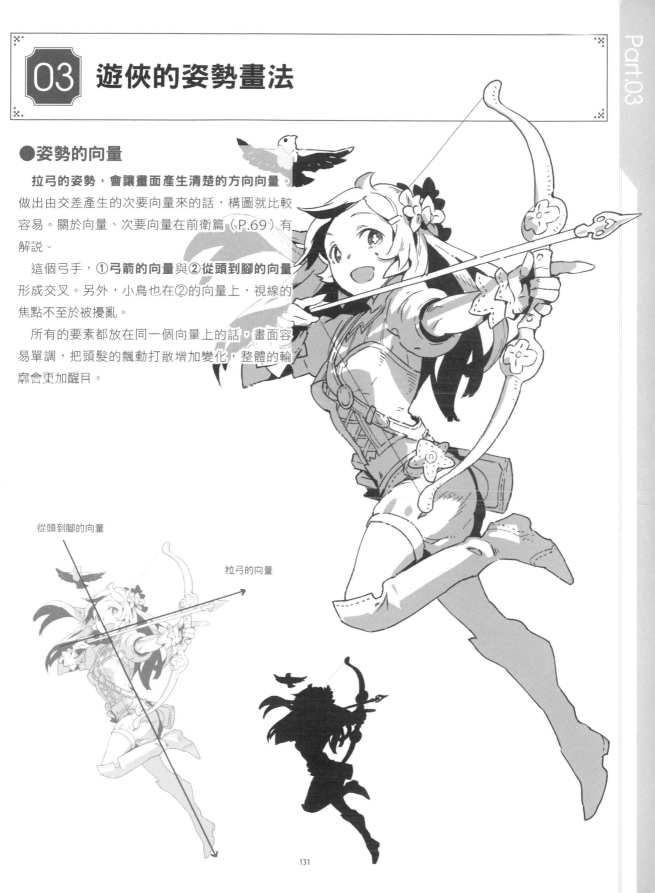

從頭到腳的向量

拉弓的向量

●弓的畫法

這裡的弓也是，先畫出正面後再進行變形。想更有武器感的話立體感是必需的，變形之後再來調整。

首先，畫出武器的正面（圖①）這個時候，不要畫出變形時會顯得雜亂的線條，只畫出大致的輪廓。

根據角色的動作來變形後，為了增加立體感，依以下的三點來進行調整（圖②）。

・將雕花等圖案依照角度來移動

・握把部分的形狀依照角度加畫上去

・加上影子後立體感就會出來（線稿的話是網點，灰色的影子）

變形後再加上這道功夫的話，原本看起來有點浮起的變形部分會比較沒有違和感。

圖①武器的正面

圖②變形後的調整

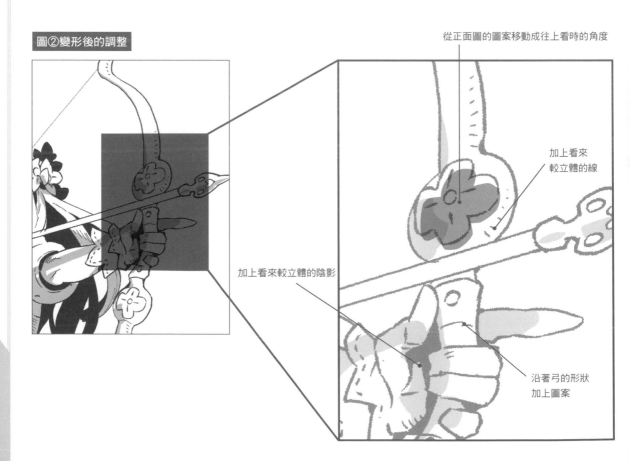

從正面圖的圖案移動成往上看時的角度

加上看來較立體的線

加上看來較立體的陰影

沿著弓的形狀加上圖案

各種 後衛角色

這邊介紹其他的後衛角色。魔法系中可以召喚怪獸或動物的「搭檔角色」也是一種設定。關於投擲道具，較大眾化的有槍炮等等，還有適合幻想故事的十字弓或圓刃刀，都可以用來裝備。

●魔獸召喚

從帥氣系到黑暗系、可愛系都可以，是發揮度很廣泛的職業。依主題文化圈的不同，差使的魔獸也根據其概念，讓其有一致性會更好。

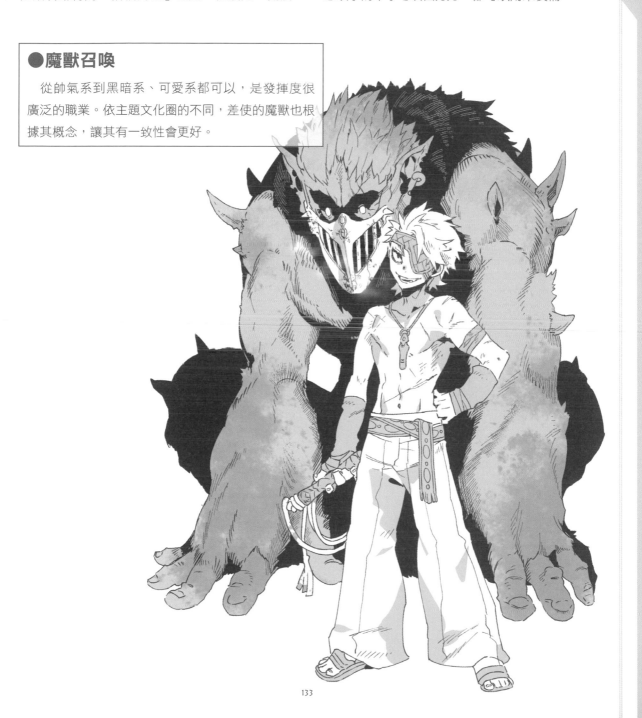

●召喚士

　基本上設計與魔法使的概念相同,加上可以與召喚出的物體(龍、人偶等)產生聯想的重點,或使用巫師系的道具的話,就可以與魔法使作出區別來。

●炮手(機械師)

　幻想故事的世界中所出現的機械師,通常在蒸氣龐克風格的機械上,加上有機的裝飾,與自然融為一體。

角色帶著的動物

作為夥伴的動物，是讓角色變得顯眼的重要因素

伴隨著角色出現的動物，越是能展現生物的魅力，越能加強存在感。現實中存在的動物也好、幻想動物也好，都可以自由描繪。大小大約多大、移動方法為何（飛、步行在身旁、讓主人騎乘）、主食為什麼（草食、肉食、雜食）等，從這些設定來決定視覺效果，也更容易想像與角色的關係。

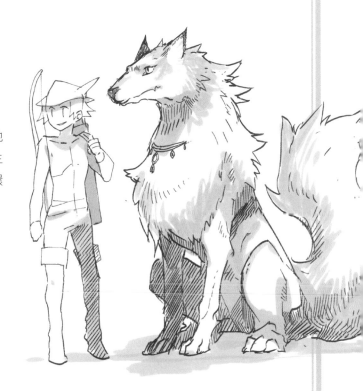

●大動物

若是現實中不存在的動物，要思考著隨著他的變化，接觸方式等是否有所不同。為了與野生動物作區分，加上人類戴上的裝飾（項鍊或耳環等）也是個顯眼的重點。

●小動物

描繪小動物的姿勢或身段舉止有許多困難之處，但與角色一同構圖時比較容易控制畫面的大小是一大優點。角色與動物合起來，兩者更能展現雙方的魅力。

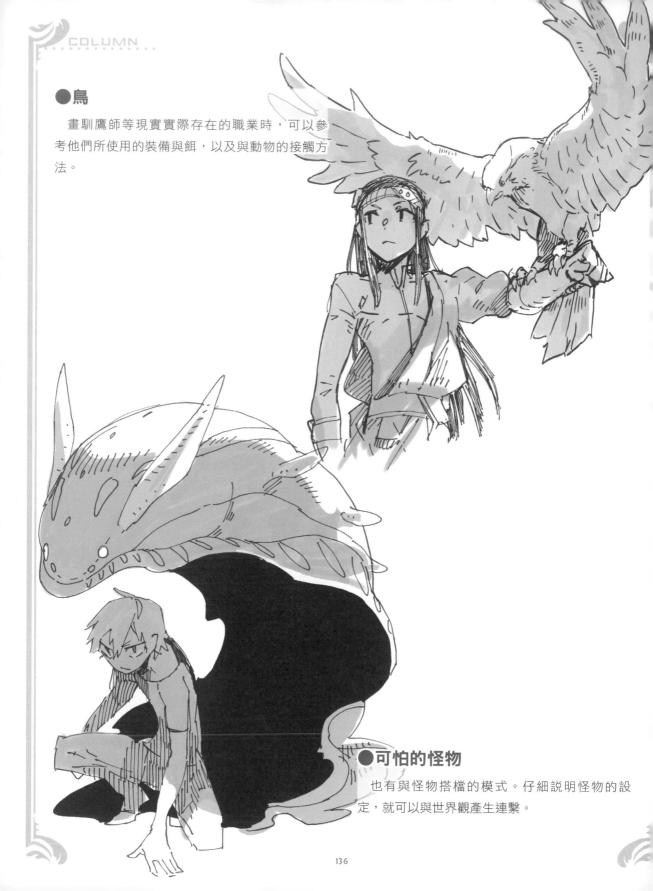

●鳥

　畫馴鷹師等現實實際存在的職業時，可以參考他們所使用的裝備與餌，以及與動物的接觸方法。

●可怕的怪物

　也有與怪物搭檔的模式。仔細說明怪物的設定，就可以與世界觀產生連繫。

來畫幻想世界的居民們吧！

亞人・怪物
的作法

這一部分會介紹人類以外的幻想世界角色的畫法。與人類相似的非人類如精靈，矮人族等。還有擋住勇者去路的哥布林與龍等。這裡集中說明一部分的常見角色。

01 亞人・怪物的設計方法

●神話童話的角色

亞人的基礎是人類，身體的大小不同或半獸人等，還有擁有不同的能力，有各式各樣的種族。

常在幻想故事中登場的精靈族或矮人族，就是實際上不存在的傳說中的角色。設計這樣的亞人類角色時，可以參考神話或其傳承下來的角色來當作基礎。

另外，幻想故事的代表作「魔戒」或角色扮演遊戲「龍與地下城」等也有許多幻想角色的資料，可以當成很好的學習材料。

●異種族的特徵

畫亞人類時，顯而易見的身體特徵可以提高魅力。亞人類的存在可以幫故事增加幻想風格。

基本上的畫法與人類相同，感情的變化則是可以下工夫的地方。

例如獸人的獸耳與尾巴是最大特徵。這些特徵跟著喜怒哀樂變化的話，有助於表現情緒（詳細的插圖在P.145）。

描繪亞人類時請注意種族特徵的變化。

獸人草圖

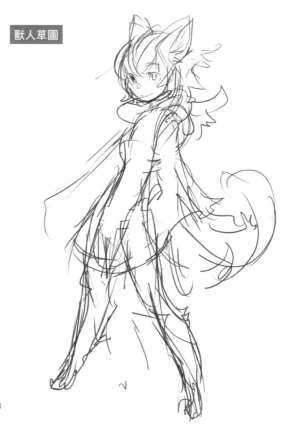

●實際的動物或自然物是重點

完全從想象中來設計角色的話，常常怎麼畫都很奇怪。因為是幻想故事所以什麼都有可能存在，但保持某種程度的説服力還是很重要的。創造出「**雖然不存在但好像真的有**」**的角色**很重要。

怪物也是實際上不存在的生物，但可以參考真實的動物或自然物來設計。取幾種不同動物的部位組合起來也是一種設計的方法。

●配合棲息地來配置！

人類會因地域不同，服裝與飲食文化都會有差異，怪物也一樣，就算是同一種族，也會因為生活的環境不同而有各種不同的生態或外形。

例如，龍也會因為**生活在水邊而特化成可以游泳，生長在岩山的話皮膚會變得粗糙不平、長出可以飛翔的翅膀等等**（詳細的插圖在 P.149），加上變化特徵的話會更有真實感。

如此的插圖更能對讀者傳達出角色的特性。

人形草圖

●亞人類的代表種族

精靈是幻想故事的基本款角色。白皮膚、金髮、修長的手腳等,有著高加索人的特徵是一般人常有的印象。**大部分作品中的設定是長命且看起來很年輕**,在亞人類中是比較容易描繪的種族,一直受到大家的喜愛。

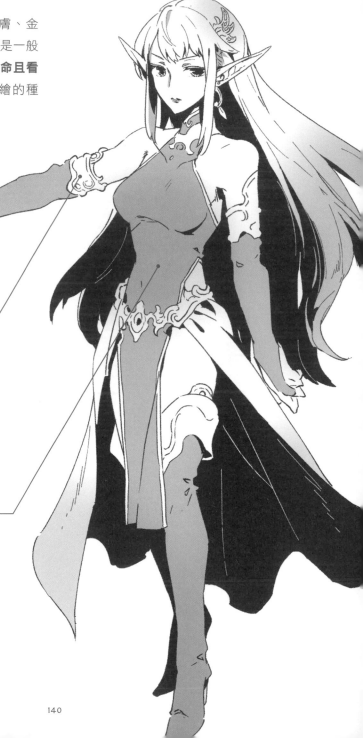

裝飾品

加上細緻的金屬裝飾品,就會變成豪華的小精靈。

服裝

露出度高,可以反映出苗條身材曲線的服裝。與自然物調合的大地色配色較常見。

●精靈耳的畫法

說到精靈的特徵就是**尖尖的耳朵**。這裡介紹三種類型。

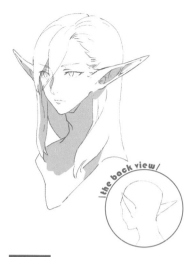

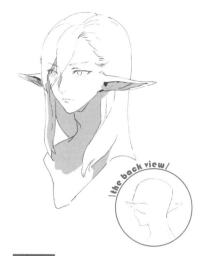

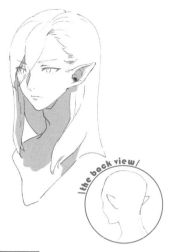

①長耳

「羅德斯島戰記」的蒂德等，比臉寬還長，方向**朝斜上**的類型。

②垂耳

因為稍微向下，**上方的耳朵向兩旁延伸，看起來比較寬**。與後述的哥布林的耳朵作區分的話，要注意線條給人一種**智慧輕巧感**。

③樹葉型

與「魔戒」所記載的精靈的原型相近的耳朵類型。**尖端稍微朝上的話可以畫出各種變化**，形狀也更有張力。

●精靈的種類

有「**褐色肌**」「**服裝以黑色為基調**」「**使用黑魔術**」等特徵的精靈是**暗精靈**。定義依作品而不同，設計上也沒有明確一定要用哪些。以「暗」這個字來聯想，在身體特徵加入**黑色的要素**來補強整體設計。

另外，在許多作品中黑精靈比一般的精靈的文化更加野性，**身體也會加上毛皮等野性的裝備**來強調差別性。

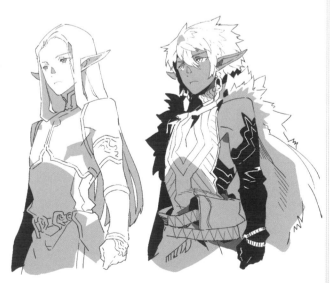

03 矮人族篇

●倔強的工匠

矮人族是一個低頭身但手腳巨大的種族。從之前的作品留下來的印象中，是擅長鍛冶金屬的種族，配合**粗獷並具重量感的裝飾**，能作出更有矮人感的演出。

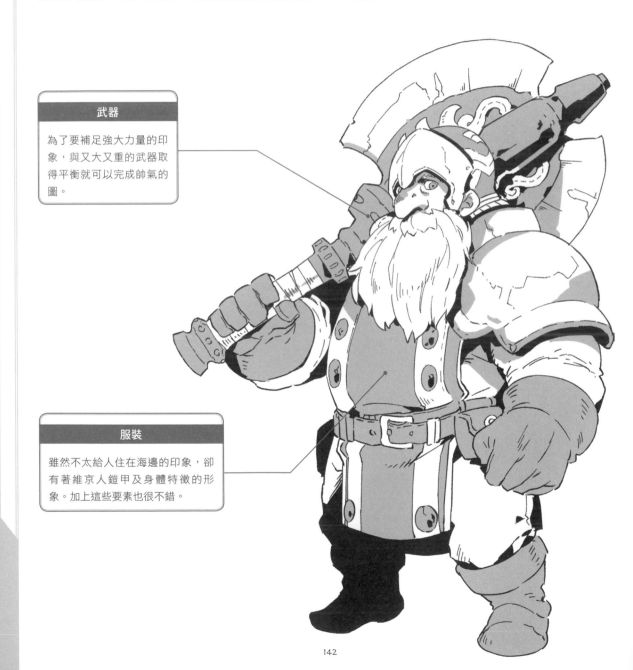

武器

為了要補足強大力量的印象，與又大又重的武器取得平衡就可以完成帥氣的圖。

服裝

雖然不太給人住在海邊的印象，卻有著維京人鎧甲及身體特徵的形象。加上這些要素也很不錯。

●矮人體格的畫法

描繪矮人身體的基本就是，全體**沒什麼腰身**。除了肉感之外，可以帶著手腳**有肌肉，腹圍寬廣，短腿**等的想法來畫。女矮人族看起來會跟普通小女孩有點像。這時候就用裝備來加強矮人感。

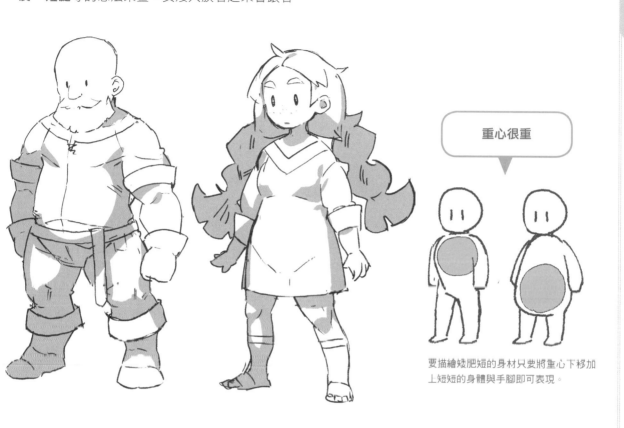

重心很重

要描繪矮肥短的身材只要將重心下移加上短短的身體與手腳即可表現。

●可以展現出力量的武器

常見的武器是鍛冶道具的鎯頭到戰槌、斧等強調力量**又大又粗獷的武器**。裝飾也比精靈族等相比更加樸素。

●幻想故事的雛形·半獸半人

根據動物與人類要混合到什麼程度可以大幅度改變設計的種族。

動物的種類數量非常多,是設計上來說非常豐富多樣的角色。

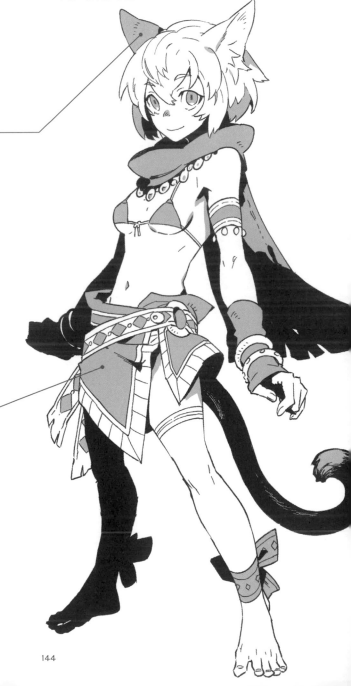

動物的特徵

不是只有耳朵或尾巴,把動物當成主題去設計角色的話可以更清楚看出角色的特色。(貓的話就很苗條,狗的話則強而有力等)

服裝

服裝穿得越多越有文明感,露出度越高則野性的印象越強。

●耳朵與尾巴的畫法

意識著耳朵的立體感會像圖①一樣黏在**頭的側面**的感覺。

尾巴從**股溝的上方**長出來的話較不會干涉服裝。

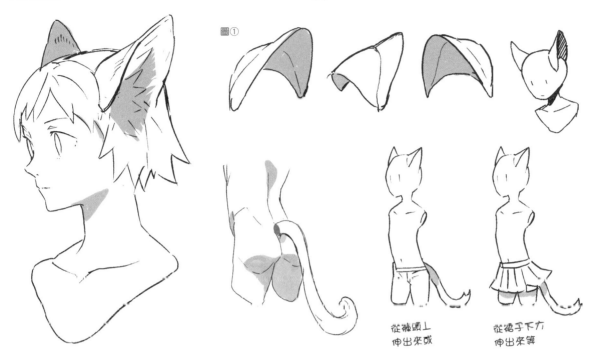

圖①

從袖頭上
伸出來哦

從裙子下方
伸出來等

●耳朵與尾巴的感情表現模式

隨著感情用耳朵來表達表情。

開心、輕鬆

放鬆的時候耳朵自然**向著外側**。

哀傷、不安、害怕

感到沮喪、不安時會**向後壓下**。

驚訝

驚嚇、緊張像是要努力聽聲音似的**豎起耳朵**，並加上**毛也跟著豎起來**的表現便可以傳達出來。

生氣、不爽

不開心時，往兩側倒下呈**朝下的姿態**。

●依世界觀與動物混合的方法

獸人是人與獸的綜合體。要**混合到什麼程度**，與那個角色或世界觀等的個人特質，有很大的關係。

角色的變形大部分會保留眼睛的部分不作變化。因為**只要看到眼睛的表情就可以看出那個角**色的想法→可以有移情作用→更加有親切感，有這樣的心理作用。

相對的在畫偏怪物的獸人時，眼睛部分可以排除人類的表情，更加強調原本動物的特徵，可以畫出不同的感覺。

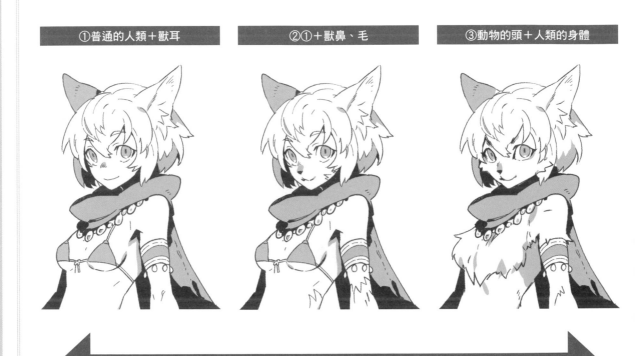

①普通的人類＋獸耳

②①＋獸鼻、毛

③動物的頭＋人類的身體

偏人類　　　　　　　中間（輪廓還是人類的輪廓）　　　　　　　偏動物

Chapter 05 龍篇

●一定要有的怪物

　　幻想故事不可或缺的動物角色。蜥蜴‧鳥‧恐龍或蝙蝠翅膀‧像岩石般的鱗片等**取各種動物的一部分來當要素而混合出來的存在**。在描繪不存在的生物時，可以參考真實的動物來設計。

主題
選擇不同的要素來組合，可以創造出充滿個性的龍。

棲息地
生活在陸地或海中，大小多大、草食或肉食等，可以把這些設定一起考量進去進行設計。

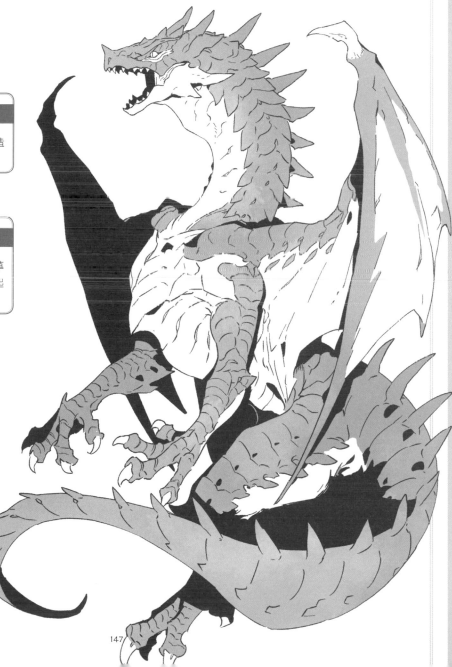

●畫出有真實感的龍的技巧

　　就算完全是想像出來的動物，若能**展現些許的現實感＝加上實際動物的某些部分**，便能產生一股親切感，更能加深真實感。

　　例如眼皮或嘴巴尖端的皮膚表現。蜥蜴的眼睛是下眼瞼往上合，因此眼睛下的皮較鬆弛。另外，也可以觀察鱷魚或蛇等張大嘴巴時，上顎與下顎的連結之處的皮的部分，因為需要大幅的拉扯所以有著柔軟的皮並沒有鱗片。如此加上鱗片以外的質感的話，也可以增加層次感。

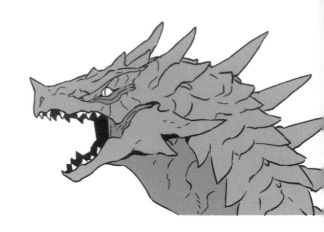

●真實度要加強到什麼地步

　　一鼓腦的仔細描繪龍鱗結果畫出歪得亂七八糟的畫……我常做這種事。其實沒有必要一片一片用同樣的感覺去畫鱗片。只要在想要強調的部分、或是為了強調空間感而只在離自己較近的部分做重點式的描繪鱗片，**其他部分則簡單帶過**，反而可以完成有層次並好看的圖畫。

　　右邊的龍插圖，想要強調從臉到脖子，以及手腳的部分，因此只在這些地方仔細的畫上鱗片。

　　另外，**鱗片基本上是有規則的並排**，沿著身體的曲線生長。這樣畫出來的鱗片方向也可以說明龍的姿勢，讓讀者更好懂。

●適應各種不同環境的龍的畫法

去思考龍是在什麼樣的地域生長，並參考現實在那種地域棲息的動物的話，可以成為設計的變化參考依據。隨主題不同來仔細觀察動物的眼睛和身體表面吧。

①水邊

舉例題材：鮭魚

生活在水邊時，可以加上魚類在**水中演化出來的要素**，例如鰭或鰓，就很有感覺了。

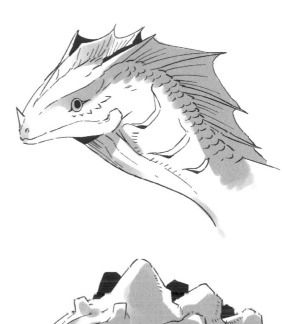

②岩山

舉例題材：鱷龜

生活在岩山時，**身體表面會與岩石同化成凹凸不平的樣子**。岩石依種類不同會有不同的顏色與質感，多方調查看看吧。

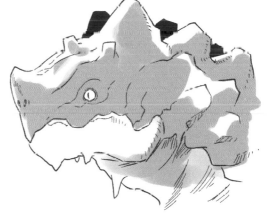

③天空

舉例題材：禿鷹

以鳥類為主題時，以鳥＋蜥蝪的感覺，**半身與另一種動物融合看起來就像龍了**。

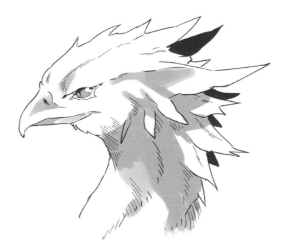

茶壹

同樣在遊戲界裡活躍的插畫家‧
茶壹的問答

──擅長的領域是什麼呢？

我常畫與遊戲概念符合的插圖。比起現實風更擅長搞笑有趣的畫風。

──是參考什麼東西來設計幻想的世界觀？

參考過去發售的幻想系各種概念畫集。尋找適合自己的畫風的東西、自己喜歡的感覺等慢慢累積起來。

──當插畫家需要注意的事情是？

因為TCG與社群遊戲的工作比較多，所以要注意製作符合作品概念的作品。最常思考的是如何畫出能讓大多數的人容易有親切感的作品。（要讓眾人接受非常困難……）

──請給從現在起想當插畫家的人一些建議。

增加許多自己的『喜歡』，並好好思考自己以外的『喜歡』是什麼樣的東西。成為插畫家的話，就會成為情報的發表者。多多考量自己的『喜歡』怎樣才能與其他人的『喜歡』交集越來越多，累積越多越能好好發揮。

──謝謝您！

茶壹

原為電玩美術。現在以TCG與社群遊戲的插畫製作為主活動中。

使用軟體 CLIP STUDIO PAINT PRO
Twitter @ saichi256

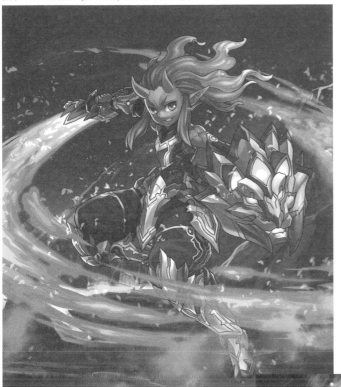

Frame of Victory

火在溫度很高時會發出白光，劍的附近畫得較明亮。因為盾是獅子的樣子，所以身上的各部位也有可以聯想到獅子的牙與爪子的部分。手、身體、腳等每個地方的裝備都有共通的部分，整體就會給人一致的感覺。

製作時間：草圖1日・線稿1日・上色2日

新風的爆破手一流

鎧甲是根據卡片遊戲指定的世界觀來設計（尖銳鋒利的肩甲、部分會發光等）。因為是近未來的世界觀，所以沒有用植物類來當主題，而是用線條組合來構成整體鎧甲。

在卡片遊戲中畫過這個角色好幾次，特別注意要畫出一級一級升級成長的感覺。

製作時間：草圖1日・線稿1日・上色2日

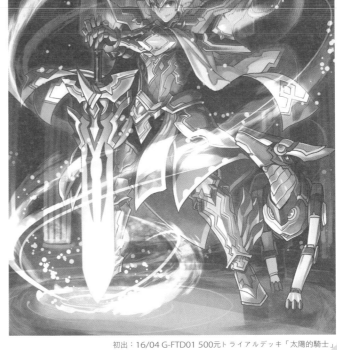

初出：16/04 G-FTD01 500元トライアルデッキ「太陽的騎士」

Chapter

06 哥布林篇

●有點壞的種族

　　鉤鼻、尖耳、瘦小的身體、印象中皮膚多為褐色～綠色的哥布林。為了從外表就能想像，幾乎全部的幻想故事中的哥布林都有著邪惡的面孔。

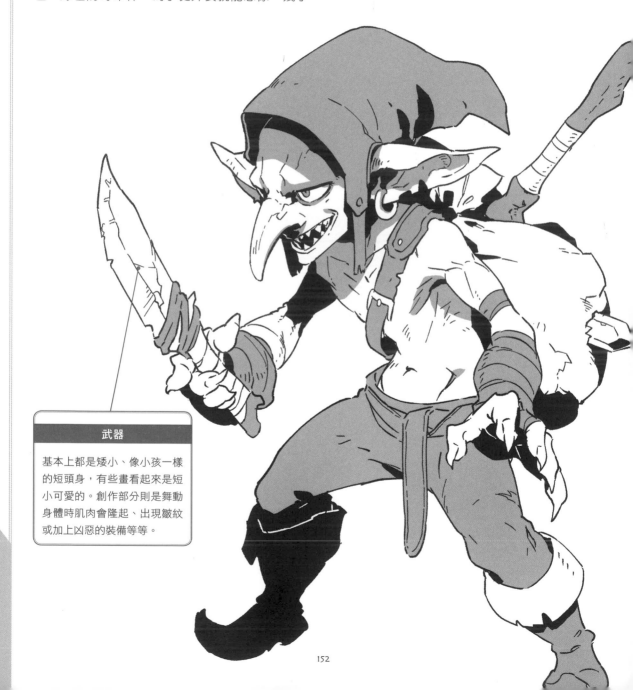

武器

基本上都是矮小、像小孩一樣的短頭身，有些畫看起來是短小可愛的。創作部分則是舞動身體時肌肉會隆起、出現皺紋或加上凶惡的裝備等等。

●哥布林與小精靈的差異

體格較好的哥布林也被稱作小精靈。兩者皆有平鼻與尖牙,依作品有各種不同的模樣。與普通哥布林大小沒有差異,一般設定是與人類認識,且設計跟人類相近的比較多。

雖然有健壯的骨骼、蠻族風的裝備等許多帥氣的要素,但在許多作品中常被用來當作棄子或跑龍套的哥布林。**「要讓他強壯到什麼程度呢」** 以這個當引線來思考設計吧。

王道的哥布林

小精靈

●畫耳朵時的區分法

要畫許多個尖耳種族的時候,試著在耳朵上畫出每個種族的特色。**重點是「肉感」**。聰慧的耳朵,給人一種彷彿看得到血管的很薄的印象,

用簡單的線條曲線表現出來。厚實的耳朵,耳垂給人厚實豐滿的印象,從耳朵垂下並隨著動作擺動。

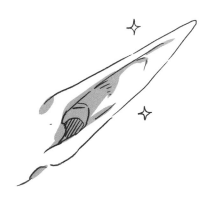

靈敏的耳朵

厚實的耳朵

●忠實執行主人命令的人偶

一般人對人偶的印象，是用土或石頭做的，執行守護財寶等的看守工作。與其他怪物不同的點是，**不易傳達出感情也很難做出表情**。就算是對夥伴也不太有基本的表情。

性質

岩石或金屬，或者是液體等，可以用很多種素材感來畫出不同之處。

厚重感

為了表現出厚重感，各部位的尺寸都很大。然後要思考他要怎麼動作和行走，接觸地面或是飄浮等。

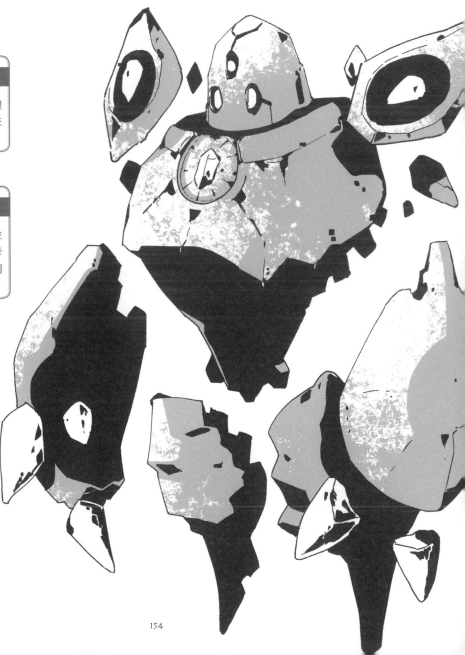

●人偶的質感與設計

特別注意**手腳的平衡感、把每一部分都分開**也可以成為有趣的設計。

基本上是人型,但不一定要是人型。只要保持著**必要的最低限度的部分**,就可以看起來還像是人偶,可以畫出有個性的輪廓。看起來像人型的方法是「頭部有左右對稱的記號看起來就像眼睛」「不管扭曲成什麼樣子,只要跟中央的物體連起來,看起來就像四肢」,就算有點胡鬧亂畫也意外地可行。

題材:岩

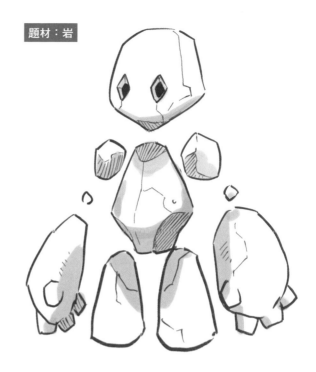

題材:水晶

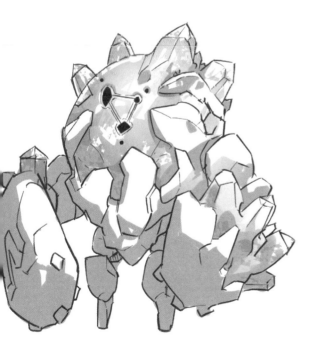

題材:古代風

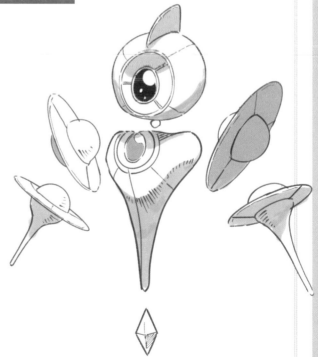

●自然界的精靈

妖精有人型或異型，依每人的設計不同，可以有不同變化的角色。性格也從開朗陽光到狡詐有點討厭的角色都有。常見的外表模式是，手掌大的大小，人類的外型再加上昆蟲系的翅膀。

姿勢
有著飄浮感，帶著芭蕾感的身段。就算畫得很小，只要畫出生動的姿勢就很容易看得清楚。

配件
配合角色的尺寸，搭配看起來很大的配件（花或葉子等）可以成為一個重點，看起來也很可愛。

●翅膀的畫法

妖精的翅膀跟龍的翅膀一樣可以參考身邊的昆蟲或自然物為題材來設計。住在山裡還是住在水邊……妖精也可以根據住的環境不同而變化設計,在幻想世界中增加一些真實感。

①蜻蜓式

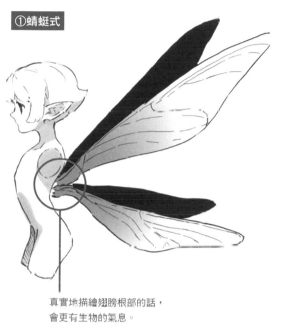

真實地描繪翅膀根部的話,會更有生物的氣息。

②蝴蝶式

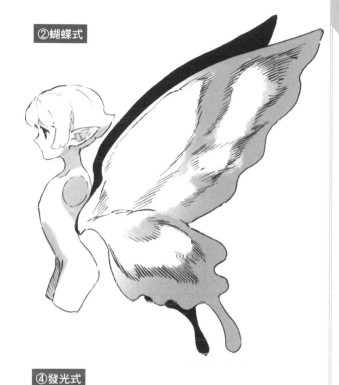

③樹葉題材式

④發光式

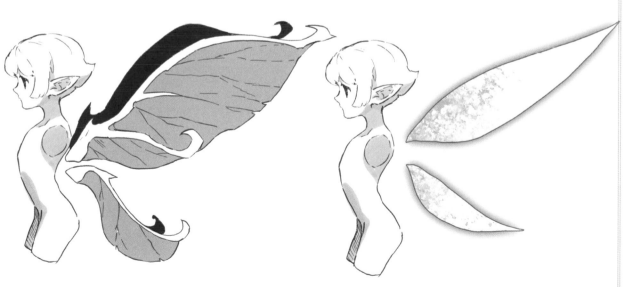

●用裝飾品表現出尺寸

小型的妖精**搭配裝飾品在身上時會顯得裝飾品很大**，可以藉此傳達出身形的嬌小，設計也更加可愛。

另外，也可以利用裝飾品表現出棲息的地點。例如『借物少女』中用洗衣夾當髮夾、用縫衣針當劍……等，都是很好的參考。

●姿勢

畫小尺寸的妖精時，可以仔細描繪的細節範圍也很小。為了充分傳達很小的角色的動作，需要意識到輪廓。

訣竅是，**在手腳之間留下空隙，以此做出容易看出角度和動作的輪廓。**

雖然下面的例子比較極端，但手腳與身體重疊的結果，四肢的輪廓無法清楚地凸顯出來，不能一眼就俐落地看出妖精的身形。這樣的輪廓關係到是否能表現出妖精風的感覺。

輪廓例

手腳之間留有空隙！

看不清楚身形……

後記

我第一次認識到幻想故事，
是母親推薦我看的兒童書。

《怪獸所在的地方》、《Dinotopia》
《二分間的冒險》、《沒有結果的故事》、《銀色火焰之國》。

最喜歡看見不存在的生物們，
充滿現實感的在世界中蠢蠢欲動的感覺了。
在我心中所擁有的幻想故事的印象，
就是以這些最初接觸的作品開始的。

幻想故事是從所謂的中世紀歐洲風魔法的世界，
到誰也沒看過的世界觀都可以成立，
是非常廣泛的類型。

從身邊周遭的生活、動物、知識和娛樂，全都可以當成素材。
不經意接觸到的事物，從新事物的視角來觀察，
就又可以得到新的發現也說不定。

最後，藉由這個園地，
我想向為我整理我的笨拙說明的編輯們致上無比的謝意。

這本書如果能發掘出各位心中的幻想世界，
成為一個開端的話就太好了。

PROFILE

天野英（Amano Hana）

原是遊戲製作公司的插畫家。目前以輕小說或小說的封面設計、TCG或遊戲角色插畫為工作。

■WEB
http://kunokaku.web.fc2.com/
■Twitter
https://twitter.com/amanohana925

TITLE

繪師直傳！奇幻角色設定基礎與創作巧思

STAFF

出版	三悅文化圖書事業有限公司
作者	天野英
譯者	張懷文
總編輯	郭湘齡
文字編輯	徐承義　李冠緯
美術編輯	謝彥如
排版	二次方數位設計
製版	明宏彩色照相製版股份有限公司
印刷	榮璽美彩印刷有限公司
法律顧問	經兆國際法律事務所　黃沛聲律師
戶名	瑞昇文化事業股份有限公司
劃撥帳號	19598343
地址	新北市中和區景平路464巷2弄1-4號
電話	(02)2945-3191
傳真	(02)2945-3190
網址	www.rising-books.com.tw
Mail	deepblue@rising-books.com.tw
初版日期	2019年10月
定價	380元

國家圖書館出版品預行編目資料

繪師直傳!奇幻角色設定基礎與創作巧思 / 天野英作；張懷文譯. -- 初版. -- 新北市：三悅文化圖書, 2019.08
　160面 ;18.2X23.6公分
　ISBN 978-986-97905-0-5(平裝)

1.漫畫 2.繪畫技法

947.41　　　　　　108011371